V 2654.
Ed. §1. c.

24570

UN TOUR
AU SALON.

IMPRIMERIE DE LE NORMANT, RUE DE SEINE.

UN TOUR AU SALON,

ou

REVUE CRITIQUE

DES TABLEAUX DE 1817.

PAR

SANS-GÊNE ET CADET BUTEUX.

Oui, noir ; mais pas si diable.

A PARIS,

Chez
- PÉLICIER, lib., première cour du Palais-Royal, nos 7 et 8;
- DELAUNAY, lib., Palais-Royal, galerie de bois, n° 241;
- MARTINET, lib., rue du Coq-Saint-Honoré, n° 15;
- LE NORMANT, imprimeur-libraire, rue de Seine-Saint-Germain, n° 8.

MAI 1817.

UN TOUR
AU SALON.

CADET BUTEUX.

AIR : *C'qui m'amus' dans un pestacle.*

Certain jour d' la s'main' dernière,
 (Jour ben souhaité,)
Etant mis à not' manière
 Sur un ton calé ;
Dans l'ardeur qui me transporte,
 Sans plus de façon,
J' me présent' droit à la porte
 Qui mène au Salon.

J' monte ; une foule ébahie
 S'écrioit partout :
« C'est donc là l' templ' du Génie,
 » Des Arts et du Goût ? »
Moi, d' surprise à c' préambule,
 J' restai comme frappé,
Car, j' l'avoûrai sans scrupule,
 J' craignois d' m'êtr' trompé.

Mais me v'là pourtant entré comme les autres ; et, grâce au p'tit livre qu'on a la précaution d' faire vendre à la porte, j' me trouve bentôt au courant d' tous les sujets, et capable d' jouter d' savoir et d'éloquence avec les pus malins. Une seule chose pourtant est v'nue m'embarrasser dès

l' commenc'ment : c'est qu'à force d' tout r'garder, j' finissois par n' plus rien voir.

AIR : *d' Marianne.*

Sur tant d'objets qui frapp'nt la vue
Mes r'gards cherchoient à se fixer,
Quand tout à coup mon âme émue
M'indique où je dois m'arrêter.
 Quell' douc' peinture !
 Dans la nature
Peut-on jamais rien voir de plus touchant ?
 D'une couronne,
 Qu'un bon Roi donne,
V'là qu' la vertu s' trouv' parée à l'instant ;
Et c' qui vient rendre encor plus chère
C'tt' action qu' la toil' sait embellir,
C'est que l' Ciel permit d'accomplir
 Le beau vœu d' *la Rosière* (1).

Au-d'sus de c' charmant tableau, j' vois *Trois eunes Sœurs* qui paroissent s'aimer autant l'une qu' l'autre ; elles ont un air d' content'ment qui fait plaisir. L'endroit qu'elles occupent est ben choisi : l'innocence d'voit être placée à côté d' la vertu.

En m'éloignant à regret d' ces sujets-là, j'aperçois un tableau représentant « *François I*^{er} *armé chevalier par Bayard.* C' brave guerrier, confus

(1) Tout le monde sait que, pendant le séjour de Sa Majesté Louis XVIII à Mittau, ce monarque daigna couronner de sa main une rosière. Au moment où il posoit la couronne de roses sur le front de la jeune vierge, celle-ci lui adressa ces paroles prophétiques : « Mon Prince, Dieu vous la
» rende ! »

d'un tel honneur, présente avec respect son épée au Roi, et des dames de distinction attendent le moment où elles lui chausseront les éperons d'or, comme une dernière marque de sa dignité : une foule prodigieuse est accourue pour voir cette cérémonie. »
En général, tout est ben traité dans cette composition ; l'artiste a tracé ses caractères avec goût, noblesse et vérité.

Mais, quittant c'sujet, j'allois examiner quelques paysages, parmi lesquels j'avois déjà r'marqué celui de M. Diébolt, qui représente *une Scène d'Orage*, quand j'vis la mort d'un grand prince, sous l' N° 779. Aussitôt mon livre m'apprend qu'. « Charles d'Anjou, roi de Sicile, v'nant renforcer l'armée de son frère saint Louis, le trouve rendant le dernier soupir. »

L' peintre à qui j' devons c' tableau a fait preuve d' talent ; chaque spectateur est frappé de la scène déchirante qui s'offre à ses yeux ; l'intérêt, la douleur, la pitié dont on s' sent ému, tout dénote l' mérite d' l'auteur et d' sa composition.

D'là, j' fus me r'poser au N° 690, paysage qui r'présente un *Effet du Soir*, et r'trace en même temps une scène pastorale dont l' sujet est pris dans un roman nommé *les Martyrs*, d'un homme de beaucoup d'esprit. Sans vouloir juger l'ouvrage de de mam'selle Sarrasin de B., et lui demander compte d' quelques détails qui ne sont pas assez soignés, j' dirai qu' l'auteur est pénétré d' son modèle, et qu'il connoît ben la nature.

Je vis successivement deux Marines de différens auteurs ; — un tableau d' mam'selle Rosalie C. qui nous rappelle, par sa jolie composition, les romans agréables d'un' dame qu'on appeloit *Belle et Bonne* : c'est Matilde surprise dans les jardins de Damiette par Malek-Adhel ; — un *Jésus prêchant l'Evangile* ; — un *Amour en embuscade*. Ce sujet, traité par une dame avec beaucoup d' talent, f'ra plus d'une conquête. — Un *Vincent de Paul sauvant des rigueurs de l'hiver des Enfans abandonnés par leurs mères* ; — et un *portrait de M. G. dans l'Avare*.

J'allois sortir de c'te salle, quand j'aperçus, au-d'sus d'la porte, un aut' tableau sous l' N° 347, qui attiroit assez d' monde. Je r'garde mon livre, et j'apprends qu'une dame romaine, nommée Cornélie, ayant essuyé l's outrages d'une femme orgueilleuse, qui étaloit sans cesse d'vant elle la beauté d' sa toilette, lui répondit, en montrant les enfans qu'elle élevoit : « Voilà mes plus beaux ornemens. » Vraie réponse d'un' bonne mère, qui f'roit honte à ben d' nos dames qui préfèrent sans contredit l' soin d' leur parure à l'amour d' leux enfans. C' tableau est traité comme l' méritoit un pareil sujet.

J'entre après ça dans un' s'conde salle, plus grande que la première. D'abord beaucoup d' portraits sans nom, et pas superbes, à l'exception d' deux ou trois ; queuques plans d'architecture, et queuques gravures insignifiantes, v'là c'qui m'a

choqué ; mais ensuite d'autres sujets m'ont fait plaisir, entr'autres *le Lion et l'Aspic* de M. Berré, peintre du Jardin du Roi, qui nous a donné plusieurs tableaux de ce genre ; *Charlotte Corday, le Billet doux ; Marie d'Angleterre pleurant la mort de Louis XII*, etc. etc. Vient ensuite d' tout ça une enfilade d'am ureux qui n'en finit plus, comme *Sapho et Phaon, Héloïse visitant l' tombeau d' son Amant au clair de la lune*, et jusqu'à c' grand benêt qui, s' trouvant séparé d'sa maîtresse par la mer, inventa à lui seul l'art d' naviguer ; et c'est pour ça qu'on l'appelle *l' premier navigateur!* C' que c'est que la vogue ; dans la s'maine, on n'a qu'à v'nir me voir jouer d'l'aviron à la Rapée ; sans m'flatter, j' suis passé maître là-dessus, et pourtant j'n'ai pas tant d' réputation qu' lui ; mais, comm' j' l'ons la queuque part,

La mémoire est reconnoissante,
Les yeux sont ingrats et jaloux.

Tout en philosophant, la foule m' porte, sans m'en apercevoir, d'vant un tableau qui m'a renfoncé encore dans mes réflexions : ça r'présente un trait d' la vie de c' prince si bon qu'on disoit si méchant ; de c' prince qui auroit fait l' bonheur d' not' pays, si..... Mais lisons le sujet, ça ne peut être qu'à son avantage : « Les eaux de la mer s'étant retirées sur l'un des points de la côte de Guyenne, avoient laissé à découvert une portion de terrain qui, d'après le principe du droit, devoit appartenir au prince. Les habitans de la côte pré-

tendoient cependant, en vertu de quelques exceptions, avoir aussi un droit particulier sur ces terres; la cause ayant été portée devant Louis XVI, il décida contre lui-même en faveur des riverains. »

J' le disois ben qu' ça d'voit être un acte d' bonté : il n'en a pas fait d'autres.

V'là un tableau d'un autre genre, et qui, selon moi, ne l' cède pas en mérite à celui que j' venons d'voir ; c'est : « N° 748, *Pétrarque surpris par Laure au bord de la fontaine de Vaucluse.* » Pétrarque, en habit d' capucin, s'est assis près d'une fontaine dont il s'amuse à entendre tomber l'eau, quand son amante vient, et l' surprend dans c't état-là. Son amante ! j'allois déjà les comparer à Paul et Virginie, lorsqu'un voisin que je r'connus bentôt, m'apprend que

AIR : *Lise épous' l' biau Gernance.*

LAURE étoit un' femm' mariée
Qui charmoit la destinée
D' Pétrarque, à qui son état
Commandoit le célibat.
Quoiqu'un' tell' flamm' n' soit guèr' pure,
On n' doit pas g'oser sur ça :
L'amour ainsi qu' la nature
N' connoiss'nt pas ces distanc's-là.

En r'gardant l'monsieur qui m'avoit mis au courant d' l'histoire de Pétrarque, v'là qu' tout-à-coup i m' semble r'connoître en lui une ancienne connoissance : j'avois l'air aussi de n' pas lui être indifférent. Ma foi, sans plus tarder, je l'aborde en lui disant : « N'est-ce pas à monsieur Sans-Gêne que j'a

l'honneur d'parler? — A lui-même, monsieur. Je n'ai pas le plaisir de vous remettre dans le moment; mais votre figure ne m'est cependant pas étrangère......... — Ni mon habillement, sans doute? Comment, vous ne r'mettez point Cadet Buteux, c' batelier d' la Rapée, qui vous a si souvent fait traverser l'eau dans l' temps que l' pont d' fer n'existoit pas? — Ah! pardon; à présent, je vous remets bien. Il y a long-temps de cela. Alors je logeois au Marais, et chaque fois que je voulois venir me promener au Jardin du Roi, ou dîner sur le bouevard de l'Hôpital qui, à cette époque, étoit très-fréquenté, il me falloit traverser la rivière dans le bac, ce qui n'étoit pas très-commode, vu le désagrément qu'il y avoit d'être obligé d'attendre sur la fatale rive le nocher désiré. Maintenant je n'ai plus cela à craindre; j'ai quitté la retraite pour me lancer dans le grand monde, où j'ai été assez bien accueilli, et j'y reste. J'ai loué, près le Palais-Royal, un bel appartement de garçon, et je jouis, avec la bonne société, de tous les plaisirs du jour. Mais pour cela je ne suis point changé; tel vous m'avez connu, et tel vous me connoîtrez : je suis toujours Sans-Gêne. La curiosité me ramène aujourd'hui dans ce lieu. J'avois pourtant déjà tout vu, tout, depuis long-temps, en ma qualité d'amateur. Hé bien, j'aime à y revenir, surtout quand il y a beaucoup de monde, parce que j'écoute l'un, j'écoute l'autre.... Tenez, je suis charmé de vous y rencontrer. Nous allons continuer ensemble la revue de ce musée in-

téressant ; et je vous mettrai au fait de tous les sujets. Je vous parlerai un peu en connoisseur. — Monsieur Sans-Gêne, j'accepte vot' offre avec joie. Comme là-dessus je n' suis guère foncé, j'aurai plus d' plaisir avec quelqu'un qui s'y connoît, qu' d'être livré à moi-même. (Alors M. Sans-Gêne me prit le bras, et nous continuons ainsi) :

M. SANS-GÊNE.

Voici le portrait d'une femme qui mérite bien la reconnoissance des hommes et les marques d'honneur dont elle est comblée. Cette bonne religieuse, connue sous le nom de *Sœur Marthe*, a fait tout le bien que son cœur et son état lui commandoient, et elle a trouvé la récompense qu'elle méritoit dans le souvenir des bienfaits qu'elle a rendus à l'humanité.

Je me rappelle, en voyant ce tableau de *Neige d'automne en Belgique*, que M. Vanloo, fils du fameux peintre de ce nom, dont un poëte célèbre a chanté *les touches enflammées*, s'est écarté de son genre ordinaire pour suivre les traces de son père dans un tableau exposé dans la première salle, sous le N° 753, et qui représente un *Feu d'Artifice du Château Saint-Ange, à Rome, au moment du dernier bouquet*. Cette riche composition est savamment éclairée ; les reflets brillans de la lumière viennent dessiner les nombreux chefs-d'œuvre qui décorent si magnifiquement les jardins du Vatican et de la Villa Médicis : à peine ont-ils frappé ces objets, sortis de l'ombre tout à

coup d'une manière si pittoresque, que ceux-ci vont déjà se perdre dans l'obscurité de la nuit.

CADET BUTEUX.

Ah! mon Dieu, qu'est-ce donc que c' massacre, c'te trahison, au fond de c' palais tout doré?

M. SANS-GÊNE.

C'est le *Massacre des Abencerrages* : « Trente-six d'entr'eux étoient déjà décapités, sans que rien eût transpiré au dehors de la trahison des Zégris. Aucun d'eux n'auroit échappé sans un miracle de la Providence; le hasard veut qu'un Abencerrage entre avec son page dans la cour des Lions : à peine a-t-il franchi le seuil, qu'il tombe sous le fer assassin. Le jeune page frémit d'horreur à ce spectacle atroce; il a le courage de se contenir, se retire vers la porte, et attend qu'on l'ouvre pour en sortir. »

Ce tableau, dont la couleur rembrunie convient si bien au sujet, est d'un peintre connu par quelques ouvrages historiques, et dont le genre seroit celui de plusieurs artistes modernes, entr'autres M. Leblanc, qui a traité de la même manière le sujet d'Héloïse au tombeau d'Abeilard.

CADET BUTEUX.

R'gardez-donc, M. Sans-Gêne, c' vieillard couronné d' roses : ça fait un singulier contraste avec ses cheveux blancs.

M. SANS-GÊNE.

C'est *Anacréon* qui, avant de commencer son

Ode à l'Amour, fait une libation à ce dieu, qui lui apparoît, et le soutient dans ses bras.

Le peintre a traité plus loin un sujet assez piquant, *le Réveil de Pierrot*. Il vient de faire un songe dans lequel il se voyoit riche à équipage. Le pauvre malheureux s'est réveillé en descendant de sa prétendue voiture, qui n'étoit autre que la table de cabaret où il s'étoit endormi.

CADET BUTEUX.

C'te aventure-là m'est arrivée plus d'une fois.

M. SANS-GÊNE.

C'est ce qui prouve que l'espérance et le sommeil sont la consolation des malheureux; ces rêves-là ne fatiguent jamais l'imagination des riches; ils ne voient, au contraire, dans leurs songes, que vols, désastres de toute espèce, ruines, incendies, tremblemens de terre. Ah ! je plains leur sort plus que je ne l'envie.

CADET BUTEUX.

V'là un joli petit garçon habillé en militaire; i m'a tout l'air d'vouloir déjà faire comme monsieur son père.

M. SANS-GÊNE.

Ce tableau, de M. Dubois de Versailles, représente *le chevalier de Laborde jouant avec les armes de son père, tué à Wagram*. Le dessin en est pur; le coloris expressif sans être chargé. Cette agréable composition nous rappelle les autres productions dues au pinceau de ce peintre, et dont le mérite est égal à celui de ce portrait.

Sans aller plus loin, donnons un regard à chacun des deux tableaux de madame Dabos, dont l'un nous offre *Milton soigné dans ses derniers momens par une de ses filles appelée Débora*. L'autre sujet, nommé *le Rameau*, présente au spectateur une femme pieuse et une tendre mère. Ces deux compositions sont d'une facture aisée, annoncent un pinceau exercé, et nous donnent une grande idée du talent de l'auteur, non seulement comme peintre, mais encore comme observateur.

Tenez, regardez ce N° 293 ; c'est un sujet qui a été traité bien des fois ; mais il plaît toujours : c'est de notre bon Henri IV. Il fait entrer des vivres dans Paris assiégé. Le peintre a disposé son action et ses personnages d'une manière assez entendue. Ces chariots, ces soldats, ces armes, tout cela est passable. Seulement, il auroit pu donner à Henri IV un peu plus de cet air de bonté qui le caractérisoit, et qui d'ailleurs est nécessaire à l'action qu'on retrace. Il y a loin de ce tableau à celui de M. Gérard, qui a traité le même sujet, et sur lequel la critique la plus exercée ne peut trouver rien à dire (1).

CADET BUTEUX.

Ah ! pardon, M. Sans-Gêne, mais v'là queuqu' chose qui m'plaît, et qui doit vous plaire aussi : c'est *l' Marché du Temple*. Vous y r'connoîtrez facilement l'air du pays.

(1) Ce tableau a été retiré de l'exposition.

M. SANS-GÊNE.

Oui ; il y a beaucoup de vérité et de mouvement dans ce petit tableau ; la scène épisodique du Troubadour italien contribue encore à en augmenter l'intérêt et à y jeter de la variété : on auroit pu cependant faire mieux, soigner les accessoires, et donner un peu de ton à la couleur de ce tableau, qui est foible dans presque toutes ses parties.

(*Dans le moment où M. Sans-Gêne finissoit de parler, une personne de connoissance l'ayant accosté, son compagnon s'approcha du N° 775, et en fit seul l'analyse*).

CADET BUTEUX.

Dieu ! *Mort du Prince Poniatowsky.* Quels pénibles regrets ! quels funestes souvenirs ! c' tableau n'est pas un des moins beaux du Salon ; tout l' talent d' l'auteur a été employé pour lui donner un caractère effrayant d' vérité, car l' peintre a choisi l'instant

AIR *de la Sentinelle.*

Où c' princ' fameux, qui du sang polonais
Sut de nos jours ranimer le courage,
Va terminer sa gloire et ses succès
Victim' trop tôt d'un destin qui l'outrage.
 En vain il voit devant ses pas
S'ouvrir l'abîme où la valeur succombe,
 Il brave encore le trépas
 Même en descendant dans la tombe.

M. SANS-GÊNE *revenant*:

Tenez, Cadet Buteux, voici un tableau charmant peint sur porcelaine ; c'est l'ouvrage d'une femme. Le sujet est d'après Raphaël, dont chacun admire *la Belle Jardinière.* Le Roi a défini dernièrement tout

le mérite de cette composition, dans ces paroles pleines de bonté, qu'il adressa à son auteur : » Madame, si Raphaël vivoit, vous le rendriez » jaloux. »

CADET BUTEUX.

Ah ! v'là encore un petit sujet qui a l'air tout drôle.

AIR *du ballet des Pierrots.*

Des amours que c'te jeun' marchande
Semble offrir à chaque passant,
D'en ach'ter chacun appréhende,
Tant l'embarras du choix est grand.
Ma foi, comme aucun n'est commode,
Moi, je le dis tout franchement,
En choisissant l'plus à la mode,
Je prendrois l'Amour inconstant.

M. SANS-GÉNE.

Prenez garde, Cadet Buteux, prenez garde à ce que vous dites : des dames pourroient vous entendre.

CADET BUTEUX.

Tant pis : qui s' r'connoît s' nomme......

M. SANS-GÉNE.

Nous serions coupables de garder le silence sur deux petits sujets sous les N°s 738 et 739, qui seroient assez piquans s'ils avoient un peu plus de vigueur et de franchise dans leur exécution, car ils représentent des personnages qui nous seront toujours chers ; l'un nous offre *une Scène de Famille des héritiers Michau, se disposant à célébrer l'anniversaire de la présence du bon Henri dans leur mai-*

son ; l'autre, c'est *Michau lui-même arrêtant, comme braconnier, Henri IV dans la forêt de Lieursaint.* L'auteur a exposé d'autres sujets moins connus, qui n'ont pas même le foible mérite de ces deux compositions.

CADET BUTEUX.

V'là ben une autre scène de famille qui s' passe dans un bois; j' gagerois......

M. SANS-GÈNE.

C'est *Saint Louis rendant la justice dans le bois de Vincennes.*

CADET BUTEUX.

J' l'aurois presque d'viné : t'nez, c'est comme c' jeune héros qui dort si profondément lorsque tout annonce un prochain combat; n'est-ce pas.....

M. SANS-GÈNE.

C'est le sommeil du lion, ou plutôt du *Grand-Condé.* Ce réveil sera terrible : en effet, il fallut réveiller ce guerrier pour livrer la bataille de Rocroy, dont il avoit fait toutes les dispositions la veille. Il s'y battit comme se battoient les Condés, et la bataille fut gagnée.

CADET BUTEUX.

V'là un monsieur qui dans c' tableau s' permet ben des libertés avec c'te jeune dame, et surtout en société,

M. SANS-GÈNE.

C'est une *Scène de Magnétisme.* Au moyen d'une certaine opération physique, quelques personnes prétendent expliquer les causes, et même pré-

venir les effets de toutes les maladies qui désolent l'humanité ; ceux qui suivent ce système veulent que le magnétisme soit *l'harmonie de l'Univers.*

CADET BUTEUX.

Oh ! quelle grimace abominable !

M. SANS-GÊNE.

C'est un *Sans-Douleur,* tableau de genre comique qui offre pour sujet un de ces charlatans dont toutes nos places publiques sont couvertes, et qui exercent sur le même peuple leur ignorance et leur impéritie dans l'art sacré qu'ils déshonorent.

CADET BUTEUX.

J'crois ben qu'on pourroit faire un gros ouvrage sur les charlatans, car le monde en est rempli. Mais passons à ces jolis portraits qu' j'aperçois sous le N° 446.

M. SANS-GÊNE.

Ils sont dus au crayon gracieux d'un jeune artiste nommé Jacob, de Paris ; son genre se rapproche quelquefois de celui de M. Isabey. Regardez entr'autres le portrait de ce prince italien, prêt à monter à cheval. Cela est d'un fini, d'une touche vigoureuse et hardie qui fait honneur au peintre.

CADET BUTEUX.

Tenez, M. Sans-Gêne, on diroit qu' ce sujet représente un criminel condamné au dernier supplice.

M. SANS-GÊNE.

Vous avez raison, il n'a plus qu' *Une heure encore*

à vivre. Cette petite composition auroit pu, sous un autre pinceau, devenir originale. Cependant elle n'est pas sans quelques beautés de détails. En général, les spectateurs ne restent pas long-temps devant cette sorte de tableaux; on fuit la peine, même en peinture.

CADET BUTEUX.

N'est-ce pas un sujet tiré de la vie de Louis XVI, que c' tableau sous le N° 583 ?

M. SANS-GÊNE.

Tout juste, c'est lui-même. Accompagné de son ministre de la marine, il donne à La Peyrouse des instructions pour son voyage autour du Monde. Je ne puis songer à ce prince, ainsi qu'à l'infortuné voyageur, sans leur donner quelques larmes.

CADET BUTEUX.

Ni moi non plus. Que dites-vous d'ces dessins, d' ces gravures ?

M. SANS-GÊNE.

Il y en a de tous les genres et de toutes les qualités. En voici deux qui auront un meilleur sort que les autres; l'un représente *Henri IV jouant aux barres avec les compagnons de son enfance;* l'autre dessin nous montre ce prince âgé de dix à douze ans. Sa mère, Jeanne d'Albret, fait apporter devant lui quelques drapeaux. Il choisit à l'instant celui qui avoit pour devise : *ou vaincre ou mourir*, que les Français ont depuis toujours conservée.

Quant aux autres sujets, il y a long-temps qu'ils

ont paru : donc ils sont déjà jugés par le public. Mais on distingue toujours le *François I.er* de M. Desnoyers, l'*Hippocrate* de M. Massard, gravure qui nous fait regretter le tableau original dû au pinceau de M. Girodet. Qui pourroit ne pas encourager l'art des Cochin, des Audouin, des Berwich et des Tardieu, surtout quand nos artistes l'emploient à reproduire et perpétuer les traits et la mémoire de tous les plus grands hommes, tels qu'Homère, Raphaël, Molière, Racine, Le Poussin....

CADET BUTEUX.

Halte-là ! dites-moi quel est ce petit sujet qui m'intéresse ?

M. SANS-GÊNE.

C'est *Novis et Alix de Provence*. Ce jeune troubadour s'étoit introduit dans l'oratoire de la jeune comtesse, et alloit lui chanter une romance, lorsque la nourrice d'Alix veut le faire sortir. La jeune personne cherche à l'adoucir par ses caresses, et Novis parvient à la gagner en lui laissant voir une croix d'or dont il orne son chapelet. Cette jolie composition nous en rappelle deux autres qui sont également dues au pinceau de madame Auzou : *la Veille de la Saint-Louis au village*, et *les Contes de revenans*.

CADET BUTEUX.

Ah ! ah ! v'là ici des particuliers qui chuchotent avec un air d'importance qui fait rire : on diroit des commis se r'posant pendant l'absence de leur

chef d'bureau; dites-moi donc c'que c'est, M. Sans-Gêne.

M. SANS-GÊNE.

C'est une *Conférence du Congrès de Vienne*. Ce tableau, d'un genre tout nouveau, est l'œuvre d'un homme doué d'un talent bien flexible : comme il a eu la faculté de dessiner cela d'après nature à Vienne, où il étoit alors, il règne partout une grande vérité d'expression. Tous les personnages que vous voyez sont des diplomates occupés à parler de matières politiques ; c'est leur état.

CADET BUTEUX.

Ah ! n'me parlez donc pas d'politique. Je n'peux pas sentir ça ; j'n'aime qu'la franchise, moi.

M. SANS-GÊNE.

Vous avez raison ; mais ce n'est pas là qu'elle doit être.

CADET BUTEUX.

V'nez donc, v'nez donc voir c'te *diseuse d'bonne aventure*.

AIR : *La bonne aventure, ô gué !*

En voyant ces deux minois
 Qu'ici l'on r'présente,
Je d'vinons tout d'une fois
 Quel mal les tourmente.
Mais c'mal-là d'vient sans danger
Dès qu'on peut s'faire tirer
 La bonne aventure,
 O gué !
 La bonne aventure.

M. SANS-GÊNE.

Je reconnois ce tableau pour être de mademoiselle

Lescot. Mais voici, au-dessus de la porte, quelque chose, sinon mieux traité, du moins plus intéresressant. C'est *Turenne endormi sur la neige, pendant un hiver rigoureux.* Des soldats le surprennent dans cet état, et s'empressent de lui faire une espèce de tente avec leurs manteaux.

Il existe dans cette composition un élan général de tous les personnages qui ne peut être comprimé : tous tendent au même but. L'auteur a bien saisi ce mouvement historique ; il a su mettre de la variété dans la disposition de ses figures, ce qui forme un heureux contraste avec le calme du grand homme qui joue le rôle principal dans ce tableau dû au pinceau de M. Lebel.

CADET BUTEUX.

Mais savez-vous ben, M. Sans-Gêne, qu' vous n'avez guère exercé votre sévérité sur les tableaux qu' nous avons jusqu'à présent passés en r'vue. J'ai entendu des personnes, moins réservées qu' vous, blâmer sans pitié, et même rire de certaines compositions.

M. SANS-GÊNE.

Il faut savoir distinguer entre la critique de l'ignorance ou de l'envie, et les louanges de l'adulation. D'ailleurs tous les sujets dont nous avons parlé sont dignes de l'éloge que j'ai pu en faire ; et vous allez voir dans cette troisième salle, où nous sommes prêts d'entrer, et qu'on appelle vulgairement *le Salon*, des tableaux d'un genre bien plus élevé, d'un mérite bien plus grand, qui s'attirent

l'admiration générale, exerce notre critique d'une manière plus noble et plus sévère.

(*En disant cela, ils entrent dans le Salon, et le mouvement continuel de la foule les porte devant les trois grands tableaux de Didon, de Saint-Etienne, et de Clytemnestre*).

CADET BUTEUX.

Ah! mon Dieu, mon Dieu, queu foule, queu cohue! que d'tableaux! j'n'allons plus savoir par où commencer.

M. SANS-GÊNE.

Restons d'abord où nous sommes; c'est la meilleure place : N° 399. *Enée racontant à Didon la ruine de Troie*. Je m'attendois à trouver dans ce réceptacle du génie quelques sujets du *Raphaël français*; mais, à son défaut, nous devons nous trouver très-heureux d'avoir à parler du peintre qui marche immédiatement et d'une manière si glorieuse après lui. Sur les rives d'une mer tranquille, sous un ciel pur et lumineux, Didon, qui éprouve déjà les symptômes d'un naissant amour, écoute, avec l'expression du plus vif intérêt, le récit des longs malheurs du pieux Enée. Ce héros, couvert de riches vêtemens, est placé à gauche sur un siége antique, en avant du lit de repos où la reine se trouve à demi-couchée. Anne, jeune sœur de cette princesse, se tient debout, derrière elle, appuyée sur le dossier du lit, pour prêter également attention aux paroles du fils d'Anchise. Enfin, tout à

côté de Didon et plus près de l'œil du spectateur, Cupidon, sous les traits du jeune Ascagne, semble jouer avec une main de la reine, et s'empare malicieusement de l'anneau de Sichée. Cette idée est pleine d'esprit, et nous fait voir que le peintre est pénétré du poëte latin, et l'a suivi pas à pas. Tous les personnages de ce tableau sont remarquables par le caractère gracieux, par la finesse, la pureté et la délicatesse des contours. La Didon surtout est très-séduisante ; il règne dans toute sa personne une grâce, une douceur, une noblesse, une nonchalance voluptueuse qui rappelle peut-être un peu trop celle de nos dames créoles. La sœur de la reine est jolie dans toute l'acception du mot : c'est précisément ce qu'il falloit pour ne point nuire à la beauté de la veuve de Sichée. Enée est d'une taille élégante. Ses traits sont nobles et gracieux ; mais ses bras et ses muscles ne nous font pas reconnoître ce héros vigoureux qui fit mordre la poussière à tant de Grecs..... Si M. Guérin, qui a tant de pensées neuves et poétiques, dessinoit le *nu* comme David et Girodet, il auroit un talent irréprochable : or, je sais très-bien que la perfection n'est pas dans la nature. Le palais d'albâtre et la statue de Minerve sont d'un goût exquis. L'intérieur du palais, qui laisse voir tout à la fois les travaux commencés de Carthage, les rochers qui se prolongent à perte de vue jusqu'à l'extrémité de l'horizon, et la mer couverte au loin de nombreux vaisseaux, présente une perspective admirablement ménagée,

qui rehausse encore le mérite de cette belle production. Considéré dans son ensemble, ce tableau est d'une harmonie suave et délicieuse; il plaît à l'œil de tous les spectateurs : c'est le fameux *est mollis flamma medullas* de Virgile. En général, tous les raffinemens de la coquetterie ont été employés dans cette agréable composition, l'une de celles qui attirent le plus les regards de la multitude, et celle qu'il est difficile de quitter.

CADET BUTEUX.

Ah! c'est vrai, i semble qu'on a toujours queuque chose de nouveau à y découvrir.

M. SANS-GÊNE.

Passons au tableau suivant; c'est un *Saint Etienne prêchant l'Evangile*. On dit que c'est l'ouvrage d'un jeune homme de vingt-six ans. Ma foi, je le dis bien sans flatterie pour l'auteur :

Ses pareils à deux fois ne se font pas connoître,
Et pour leur coup d'essai veulent des coups de maître.

Ce tableau, d'une grande proportion, est d'une composition franche, hardie et sage à la fois; l'artiste a choisi le moment où l'apôtre inspiré, portant ses regards vers la voûte céleste, aperçoit et désigne les anges qui viennent couronner sa constance, et le recevoir dans leur sein. Il n'est point ému des menaces qu'on lui fait, des clameurs qu'il entend, et du sort que les Juifs lui destinent. Il est certain de son triomphe et de sa récompense; les figures qui l'entourent ont toutes le caractère qui

leur convient, une expression forte sans grimace, et des attitudes décidées sans roideur. La plus remarquable de toutes est sans contredit celle qui tourne le dos au spectateur : elle est admirable en ce que la pureté des formes chez elle se joint à la hardiesse du pinceau.

CADET BUTEUX.

Il paroît qu' c'étoit autrefois comme c'est encore aujourd'hui, et comme ça sera toujours, qu' les méchans jettent la pierre aux honnêtes gens. J' n' suis pas surpris d' la beauté de c' tableau; l'auteur, indigné par c'te vilaine action, a très-bien exprimé la fureur d' ces fanatiques, et la résignation du juste.

M. SANS-GÊNE.

Ah ! j'oubliois de dire que l'on accuse le peintre d'avoir eu quelques réminiscences dans ses figures de femmes.

CADET BUTEUX.

C' n'est pas étonnant : il est ben naturel à un jeune homme d'en avoir avec le beau sexe.... Mais queuque c'est donc que ce tableau tout rouge qu'on voit à côté d' celui-ci ?

M. SANS-GÊNE.

C'est *Clytemnestre*. Agamemnon, de retour dans ses états, se repose tranquillement de ses longues fatigues et des malheurs qui l'ont poursuivi depuis qu'il est sorti de ses foyers pour aller renverser Troie. Egisthe, pendant son absence, est devenu

l'amant de Clytemnestre. Depuis le retour d'Agamemnon, il engage la fille de Tyndare à assassiner son mari pour régner plus librement à sa place, et pour satisfaire plus aisément leur passion criminelle. Cette composition, d'une extrême simplicité, est le résultat d'une longue méditation, quoiqu'en général les figures aient peu ou point de mouvement; elles sont frappantes d'expression et de vérité. Le peintre est animé de son sujet quand il place d'une manière si poétique le foyer de lumière dans l'appartement d'Agamemnon, après s'en être servi pour éclairer la figure paisible et majestueuse de ce prince, lorsqu'au contraire Egisthe et Clytemnestre, tout-à-fait dans l'ombre, se disposent lâchement à l'exécution de leur affreux complot. Le calme imposant du monarque augmente l'horreur qu'inspirent les assassins. La lampe cachée derrière le rideau, les reflets rougeâtres qu'elle produit sur presque toutes les parties de la scène, tout contribue à l'effet de ce beau contraste; tout semble respirer le crime et la vengeance dans cette atmosphère enflammée; enfin l'attitude embarrassée, le regard fixe et morne, la pantomime de Clytemnestre qui se sent défaillir au moment où elle auroit besoin de toutes ses forces, sont d'une vérité éminemment tragique. La tête du roi des rois paroît être copiée sur celle de Jupiter, tant elle est belle et pleine de majesté! on reconnoît un de ses descendans. Egisthe peut-être est moins beau, moins expressif que Clytemnestre:

cela devoit être; il a placé le poignard dans les mains de cette princesse; il l'exhorte à s'en servir, parce qu'il se sent trop lâche pour exécuter un pareil dessein; la constitution molle et efféminée qu'on lui reproche, annonce son caractère et ses inclinations criminelles. Sa pose, que l'on critique aussi, en ce qu'elle le fait paroître d'une taille moins élevée que Clytemnestre, n'est pas moins admirable que le reste du tableau. Si quelqu'un fut jamais appelé, par la nature de son talent, à traiter un pareil sujet, ce devoit être M. Guérin, qui s'est toujours distingué dans l'expression des sentimens profonds et concentrés, et qui, ayant fait une étude particulière des passions de l'âme,

Sait les faire parler jusque dans leur silence.

Considéré sous le rapport dramatique, ce tableau est un ouvrage du premier ordre, et sera toujours compté au nombre de ceux qui honorent le plus les maîtres de l'école moderne.

CADET BUTEUX.

Ah! v'là deux portraits qui n' se r'ssemblent guère, et c'est pourtant la même personne qu'on a voulu r'présenter. Sans savoir lequel des deux vaut mieux, j' donnerois la préférence à celui-là.

M. SANS-GÊNE.

Vous avez raison : celui-ci, peint par M. Robert Lefebvre, est sans contredit le plus beau de tous ceux qui ornent le Musée; les autres pêchent surtout par un défaut impardonnable de ressemblance.

CADET BUTEUX.

Qu' c'est drôle ! moi qui n' suis pas peintre, i m' semble que c'est ce qu'il y a d' moins difficile à attraper. J' f'rais tout seul un portrait comme ça.

AIR : *Vive Henri IV.*

A la sagesse
Joindre l'air de grandeur ;
Sous la noblesse
Laisser voir un bon cœur ;
Du Roi qu'on aime
N'est-c' pas là , trait pour trait ;
Savoir fair' soi-même
L'ingénieux portrait ?

M. SANS-GÊNE.

Il y a par ici un tableau qui attire constamment la multitude ; mais nous ne pourrons pas encore le voir sans attendre notre tour, et sans nous exposer à être froissés vigoureusement.

CADET BUTEUX.

Gnia pas d' danger : coûte qui coûte, faut l' voir ; il n' sera pas dit que j' serons venus sans ça. En avant, l' s'amis, il y a assez long-temps qu' vous allumez. Chacun son tour.

(*Là-dessus, Cadet Buteux fait si bien du geste, des coudes et de la voix, qu'il se trouve placé, ainsi que M. Sans-Gêne*).

V'là que nous y v'là , pourtant.

M. SANS-GÊNE.

Cela n'a pas été sans peine. Que l'on dise à présent que les artistes ne savent pas manier l'épée ;

ce dicton rebattu, dont on étourdit nos oreilles, va trouver de suite un bon démenti dans le tableau que j'ai devant les yeux. Le peintre à qui nous le devons est le héros de l'action. Une scène sanglante se passe dans un site riant, pittoresque, enchanteur; ce qui présente un contraste pénible et frappant pour le spectateur. Un général français, escorté par trente dragons, vient d'être surpris par huit cents *guerillas*, au moment où il étoit séparé de sa troupe. Réduit à soutenir un combat trop inégal, tout fut détruit; et les braves dragons, après s'être battus avec l'acharnement du désespoir, tombèrent percés par le fer ennemi sur les débris de plusieurs Français assassinés, qui avoient déjà servi de pâture aux vautours. Leur général, laissé seul, va lui-même tomber sous les coups des Espagnols, qui l'ont déjà depouillé. Douze coups de fusil sont dirigés sur sa poitrine, et douze fois sa poitrine échappe au plomb meurtrier qui l'avoit menacé; une treizième décharge alloit peut-être décider de sa vie, quand le chef espagnol accourt, et, saisi d'admiration à la vue de cet exemple de courage et de bonheur, lui sauve la vie, et l'emmène prisonnier. Une vallée, une cascade, des rochers, une petite rivière; et un effet d'arc-en ciel, ajoutent encore au mérite de cet excellente composition, dans laquelle nous retrouvons tout à la fois une nouvelle preuve du talent du peintre, de sa valeur personnelle, et de la constance héroïque des Français. Des accessoires trop multipliés sont les seuls défauts qu'on

puisse reprocher à cette production. Par exemple, ces taureaux antiques, qu'on ne reconnoît pas sur-le-champ, ces levriers, et ces vautours.....

CADET BUTEUX.

Qui n'ont pas du tout l'air d' donner leur part aux chiens.

M. SANS-GÈNE.

Toutes ces choses sont un peu hors du sujet. Mais voyons ce tableau qui représente *Mahomet II*. Cette production, si foible par elle-même, pâlit encore devant les beaux sujets qui l'entourent. Sa vraie place n'étoit pas au Musée, mais bien dans l'atelier de l'auteur, qui a été plus heureux dans trois sujets différens, placés non loin de ce tableau. Le N° 35, composition assez gracieuse, est peut-être celle où le peintre a déployé le plus de talent ; c'est *François I^{er}*, que le portrait d'Agnès vient d'inspirer, *écrivant des vers que Clément Marot transcrit sur ses tablettes.* La reine de Navarre le couronne comme père des lettres. Le N° 36, dans dans un paysage historique dont le dessin est bien conçu, nous montre Homère récitant ses poésies. Le sujet du N° 37 étoit assez bien choisi ; mais, soit que le peintre n'ait pas eu le temps d'achever son ouvrage, soit qu'il n'y ait pas employé cette originalité qui convient si bien à un tableau de ce genre, il nous laisse beaucoup à désirer sous tous les rapports ; et l'on ne peut admirer, dans cette composition, que l'action de *Michel-Ange*, qui, ayant perdu la vue, se faisoit conduire auprès du fameux

Torse antique pour le toucher, et pour se rappeler des formes qu'il ne pouvoit plus contempler.

CADET BUTEUX.

R'gardez donc c' beau jeune homme et sa sœur : ils ont l'air d'être tourmentés par queuque apparition fâcheuse.

M. SANS-GÊNE.

C'est à peu près cela. « Oreste goûte à peine un moment de repos qu'il doit aux soins touchans de sa sœur Electre, lorsqu'un songe terrible, l'arrachant au sommeil, vient lui retracer son crime en offrant à ses yeux le corps sanglant de Clytemnestre, que les Euménides entraînent aux enfers. »

CADET BUTEUX.

Clytemnestre ! quoi, n'est-ce pas c'te méchante femme dont nous parlions tout à l'heure ?

M. SANS-GÊNE.

C'est elle-même.

CADET BUTEUX.

Elle a bien mérité d'aller aux enfers. Si toutes les femmes....

M. SANS-GÊNE.

Cette composition est superbe ; elle est bien dessinée, et l'artiste a su donner un grand caractère à chacun de ses personnages. Le coloris surtout est approprié au sujet. Seulement l'apparition des Euménides a un peu trop l'air d'un autre tableau qui seroit accroché devant Oreste ; il auroit fallu l'en-

velopper de quelques nuages infernaux, et donner un peu plus de frayeur à ce prince qui paroît n'être que troublé. Le *Jugement de Paris*, que nous voyons en face, est du même auteur, dont le talent ne s'est point démenti dans une production ingénieuse et pleine de goût.

CADET BUTEUX.

V'nez donc, M. Sans-Gêne, v'nez donc de ce côté.

AIR : *Rions, chantons, aimons, buvons.*

Un jaloux qu'rien n' peut arrêter,
Furieux, vient faire l' diable à quatre,
Et, n' sachant sur qui se venger,
Attaque un arbre et veut l'abattre.

M. SANS-GÊNE.

Ah ! c'est le fameux *Roland*, qui, pour se venger de l'infidélité de la belle Angélique, brise l'arbre où sont gravés les noms de sa maîtresse et de son rival.

CADET BUTEUX.

C' drôle d' caprice !

Chez nous si l'on vouloit jamais
A c' sujet passer sa colère,
On n' verroit plus dans nos forêts
Que des arbres jetés par terre.

M. SANS-GÊNE.

Ce tableau, d'un jeune peintre mort à Rome, nous restera comme un modèle, pour la correction du dessin, la pureté des formes et la beauté du coloris.

CADET BUTEUX.

Voyez donc en face d' nous c'te grande belle femme qui paroît plongée dans la douleur.

M. SANS-GÊNE.

C'est une auguste princesse dont vous devriez vous rappeler les traits. Il est vrai qu'ils sont altérés par le malheur. C'est *Marie-Antoinette*, reine de France, *dans la prison de la Conciergerie*. Elle vient d'écrire son testament dans la nuit du 16 octobre 1793, quelques heures avant sa mort. Ce tableau attire tous les regards, et c'est à juste titre : l'arrêt est prononcé, la victime va périr ; et c'est le pardon de ses assassins qu'elle vient de tracer !...... Un pareil sujet ne peut être critiqué.

CADET BUTEUX.

Voici encore un fort beau tableau, à mon avis.

M. SANS-GÊNE.

C'est la *Mort de Louis XII*, surnommé le Père du peuple.

CADET BUTEUX.

AIR : *Jeunes amans, cueillez des fleurs.*

EH ! quoi, c' tableau qui frapp' mes yeux,
D'un d' nos rois c'est la dernièr' heure ?
Oui ; partout l' peuple invoqu' les dieux,
Se plaint, gémit, soupire et pleure.
Ma foi, comm' lui, loin d' me réjouir,
J' soutiens, dans mon ardeur sincère,
Qu'un roi n' devroit jamais mourir
Quand de son peuple il est le père.

M. SANS-GÊNE.

Cette composition, due à un pinceau du premier ordre, est tout-à-fait du genre historique, et doit orner l'église de Saint-Denis.

CADET BUTEUX.

V'là un sujet qu'a l'air bien triste à côté.

M. SANS-GÊNE.

Je le crois; c'est le *Lévite d'Ephraïm.* Voici comment un de nos plus fameux écrivains décrit cette scène d'horreur :

« Les approches du jour qui rechassent les bêtes
» farouches dans leurs tanières, ayant dispersé les
» brigands, l'infortunée use le reste de sa force à
» se traîner jusqu'au logis du vieillard; elle tombe
» à la porte, la face contre terre et les bras étendus
» sur le seuil. Cependant, après avoir passé la nuit
» à remplir la maison de son hôte d'imprécations
» et de pleurs, le lévite, prêt à sortir, ouvre la
» porte, et trouve dans cet état celle qu'il a tant
» aimée. »

M. Couder, dont le pinceau s'est plu à retracer à nos yeux, pour ainsi dire, le premier acte de cette épouvantable tragédie dont le souvenir seul nous fait encore frémir, a déployé beaucoup de talent dans cette grande composition dont le *faire* est large et soutenu.

Mais j'aperçois tout près d'ici un autre petit tableau qui, ce me semble, est du même artiste. Oui : c'est la *Mort de Masaccio.* Ce peintre célèbre

florissoit en 1440, et mourut subitement des effets du poison, comme il peignoit à fresque dans la chapelle de *Brancacci* à Florence. Le moment est celui où il vient d'expirer. Deux de ses disciples les plus chéris, ainsi que le supérieur du couvent, sont près de lui, et déplorent la perte d'un si grand homme, moissonné dans la fleur de l'âge. Un artiste est toujours inspiré quand il représente un autre artiste également cher aux arts : que ceci serve d'éloge à ce tableau !

CADET BUTEUX.

Voici une furieuse mêlée.

M. SANS-GÊNE.

C'est la *Bataille de Tolosa*, qui s'est donnée en 1212, au mois de juillet, entre les rois de Castille, d'Aragon et de Navarre réunis, et les Maures que commandoient Mahomet et Nazir. Ce tableau de grande dimension sembleroit démentir un peu le haut talent de l'artiste dans un genre moins élevé et plus raccourci, et me rappelle involontairement ce vers d'un poëte fameux :

Tel brille au second rang qui s'éclipse au premier.

Pourquoi M. Vernet ne s'en tient-il pas à ces jolies compositions que nous trouvons tout à la fois si charmantes et si originales ? Il est vrai de dire que, dans celle que nous avons sous les yeux, il a su placer beaucoup de personnages sans trop de confusion, et dessiner un site remarquable par sa beauté. Mais la couleur de ce tableau est générale-

ment foible, et les accessoires en sont assez décousus.

CADET BUTEUX.

Ah! M. Sans-Gêne, arrêtons-nous donc à ce p'tit sujet si joli, qui, j' crois, r'présente un' halte.

M. SANS-GÊNE.

C'est précisément du même pinceau. Mais quelle différence! Je me trouve heureux de l'avoir rencontré sans avoir été plus loin; je pourrai rendre justice à l'artiste en le louant à mon aise, puisqu'il le mérite, et en compensant ainsi les reproches que je lui faisois de s'être écarté d'un genre qu'il a créé et dont il ne devroit pas sortir.

CADET BUTEUX.

Oui, compensons. D'ailleurs, c'est l' système à la mode.

M. SANS-GÊNE.

Comme vous l'avez dit, c'est la jolie *Halte* de M. Vernet. Quelle grâce! quel mouvement et quelle harmonie entre le groupe de figures qui peuplent cette scène pittoresque! On ne sauroit trop en admirer les accessoires; car chaque partie prise en détail décèle l'esprit et le talent du peintre.

CADET BUTEUX.

Ah! v'là un' figure qui n' m'est pas inconnue; j' l'ons vue queuque part.

M. SANS-GÊNE.

N° 529. Un *Escamoteur*, par mademoiselle Lescot.

CADET BUTEUX.

Un *Escamoteur!* c' n'ep...
tant dans c' Paris.....

AIR *du vaudeville de Fanchon.*

Jaloux d' cacher leur ruse,
L' marchand qui nous abuse,
La coquett', l'intrigant,
En un mot combien d'hommes
Sont doués du rare talent,
Dans le siècle où nous sommes,
D'escamoter d' l'argent?

M. SANS-GÊNE.

Vous faites des réflexions piquantes, et qui seroient dignes d'être consignées quelque part. Revenons à mademoiselle Lescot. Son pinceau gracieux a su produire trois sujets dont il seroit facile de trouver les originaux dans une grande ville; je veux parler de son *Ecrivain public*, de sa *Diseuse de bonne aventure*, et de son *Escamoteur*. Cependant cette aimable artiste ne s'est pas toujours bornée au rôle d'observateur : des sujets plus sérieux ont exercé plus noblement son talent. Tels sont par exemple son *Vœu à la Madone pendant un orage*, son *Etude de pauvres*, et sa *Frascatane en prière devant une Madone*, petits tableaux pleins de mérite et de facilité.

CADET BUTEUX.

Tout l' monde a l'air de r'garder avec attention un grand tableau bien sombre, là-haut; qu'est-ce c'est donc qui r'présente?

M. SANS-GÊNE.

C'est le *Départ. de S. M. dans la nuit du* 19 *mars* 1815. La teinte convient parfaitement au sujet. Le peintre a choisi le moment où le Roi, en sortant de ses appartemens, est accueilli par plusieurs gardes nationaux qui lui témoignent leur profonde douleur; le monarque ému les calme avec bonté, en leur donnant l'espoir de les revoir bientôt. Ce tableau, de grande dimension, est traité de main de maître. L'artiste a été dignement inspiré par son sujet. On pourroit lui reprocher, puisqu'il a pris à tâche de copier si fidèlement les localités, de ne pas avoir placé son foyer de lumière dans le lustre qui doit éclairer le vestibule des appartemens d'où le Roi sort. Par-là, le peintre auroit davantage éclairé cette scène attendrissante, et laissé moins dans l'ombre la figure du prince. Cependant, il faut le dire, l'effet de lumière est admirable. Les mains des figures placées sur la rampe supérieure sont éclairées et rendues diaphanes d'une manière bien savante. Une partie des personnages qui entourent Sa Majesté sont des portraits de personnes fidèles qui méritent cet honneur. Les deux figures de serviteurs de la maison du Roi sont surtout remarquables.

CADET BUTEUX.

C'est ben vrai qu' c'est beau.

M. SANS-GÊNE.

Mais, Cadet Buteux, quelle différence, et en

même temps quel rapprochement entre le sujet que nous venons de voir et celui que je vais vous montrer ! Là, c'est un monarque obligé de quitter sa capitale par la défection de quelques sujets ; ici c'est saint Louis, jeune encore, qui échappe aux Ligués par le dévouement de son peuple. Il ne restoit plus aux factieux qu'un seul moyen : c'étoit de s'emparer de la personne de Louis, lorsqu'il retourneroit à Paris. Le Roi, instruit à temps, se renferma dans Montlhéry avec la reine Blanche, sa mère. Les Parisiens apprirent bientôt le danger que court leur souverain. A l'instant tout se réunit, tout se confond ; on sort armé et en foule. L'espace qui sépare les deux villes est rapidement franchi. Le monarque délivré sort de Montlhéry avec Blanche, et rentre dans la capitale, accueilli par mille cris d'amour et de fidélité.

CADET BUTEUX.

Enfin, c'étoit comme qui diroit au 8 juillet. On auroit ben pu faire aussi un joli tableau là-dessus... Mais qu'est-ce que j' dis ? il existe ce tableau, il est gravé dans tous nos cœurs.

M. SANS-GÊNE.

Après avoir traité le genre historique, M. Roëhn a exercé ses pinceaux sur des sujets moins sérieux ; il est fidèle à ce précepte :

Passer du grave au doux, du plaisant au sévère.

Aussi a-t-il tracé d'une manière originale diverses scènes épisodiques prises sur nos places publiques ;

tels sont les sujets du *Grimacier*, des *Chanteurs ambulans*, et du *Corps-de-Garde* ; ou bien encore le tableau pastoral des *Foins*, et celui d'*Henri IV et le paysan*.

CADET BUTEUX.

Quels sont donc ces grands tableaux ?

M. SANS-GÊNE.

Ici c'est *Enée au mont Ida* : « Ce pieux guerrier, après la prise de Troie, prit son père Anchise sur ses épaules et son fils Iule par la main, et les conduisit sur le mont Ida. Arrivé au sommet, il y trouve une grande quantité de Troyens de tout âge et de tout sexe disposés à le suivre ; alors Enée reprend son précieux fardeau, et quitte Troie pour ne plus la revoir. Il s'arrête un instant pour jeter un dernier regard sur sa patrie qu'il aperçoit à travers la forêt. Anchise, dans ce moment, n'éprouve d'autre sentiment que celui de sa confiance dans les dieux. Iule est effrayé de l'aspect de Troie en flammes : différens groupes expriment la douleur qu'ils ressentent d'une si grande catastrophe. » Ce tableau, de grande proportion, est assez bien touché, et le coloris en est assez bon. Cependant il règne un peu de confusion dans les personnages.

Là, c'est le *Baptême de Clorinde*. Je vais faire parler le poëte italien : « Soudain Tancrède recueille ses forces ; étouffant la douleur qui le presse, il se hâte de rendre une vie immortelle à l'objet qu'il a privé d'une périssable vie. Au son des paroles

sacrées qu'il prononce, une joie soudaine a ra...... Clorinde; elle sourit et semble dire: Le ciel s'ouvre, e tjem'en vais en paix! Il me semble que le peintre a manqué son effet. D'abord, on ne sait sur quoi Clorinde est couchée; ensuite, elle est bien morte dans le moment où l'artiste nous la représente, et je suis loin de voir ses yeux se ranimer, et sa bouche sourire légèrement; pour le reste du tableau, le ton mâle et sombre qui règne dans toute sa composition, convient bien au sujet. Les formes sont assez pures, et les draperies bien dessinées.

CADET BUTEUX.

Mon Dieu, mon Dieu, v'là un prince qui court un grand danger, car il est au milieu d'une troupe de brigands, prêts sans doute à l'assassiner.

M. SANS-GÊNE.

C'est l'*Arioste*, gouverneur de la Grafagnona. « Parcourant le pays pour le pacifier, il est arrêté par une troupe de brigands, et reconnu par l'un d'eux; au seul mot de l'Arioste, tous se prosternent devant l'immortel auteur du *Roland furieux*. »

CADET BUTEUX.

Quel est l' malin qui de nos jours opéreroit un pareil prodige sur des scélérats?

M. SANS-GÊNE.

Ce sont de ces aventures qu'on ne cherche pas. Ce tableau est assez bien senti et touché. Le groupe de brigands est très-bien disposé; chacun a l'attitude qui convient à son physique, mais l'Arioste

a trop l'air d'une statue habillée de soie ; à coup sûr, ce n'est pas sur un homme tel que lui que la surprise pourroit produire un effet pareil.

CADET BUTEUX.

R'gardez donc c' tableau qui m'attendrit malgré moi ; je n' sais pourtant pas c' que c'est.

M. SANS-GÊNE.

N° 561. *Fondation des Enfans Trouvés.* « En 1648, saint Vincent de Paul, fondateur des Dames de la Charité, voulant engager ces Dames à de nouveaux sacrifices, pensa que la présence de ces petits orphelins seroit plus puissante sur les cœurs que son éloquence. Il les fit entrer au moment où il plaidoit leur cause : Entendez-vous, dit-il, ces innocentes créatures ? c'est vous qu'elles implorent, vous qui fûtes mères de ces enfans, vous ne les abandonnerez pas !.... Elles furent si attendries, qu'elles donnèrent à l'instant tout ce qui leur restoit d'argent et de bijoux. Debout, sur le premier plan, est le commandeur Brulard de Sillery, possesseur d'une grande fortune qu'il consacra entièrement à cette bonne œuvre, ne se réservant qu'une pension alimentaire. Madame de Miramion est assise près de lui : elle n'avoit alors que dix-neuf ans. Derrière elle est placée mademoiselle Legras, supérieure des Dames de la Charité. Mademoiselle de la Fayette détache ses bracelets. »La scène se passe dans la sacristie. L'aimable artiste à qui nous devons ce tableau acquiert chaque année, et dans son sujet

ne nous a laissé rien à désirer. L'expression en est gracieuse, la couleur suave et surtout harmonieuse.

CADET BUTEUX.

V'là de ben jolis paysages.

M. SANS-GÊNE.

Cela ne peut pas être autrement, c'est du Bertin; ils réunissent tout ce que le talent a de plus agréable. Mais s'il étoit permis de placer auprès d'un grand maître de ce genre un jeune artiste dont les productions ne sont pas encore bien connues, je vous parlerois de ceux-ci, dont les sites sont pris aux environs de Paris, et dont il est facile de vérifier la fidélité. Ils appartiennent au pinceau de M. Langlacé, qui est attaché à la manufacture royale de porcelaines de Sèvres. Je les connois bien ces sites, moi, et je puis vous assurer qu'ils sont rendus avec beaucoup de talent et de vérité.

CADET BUTEUX.

Hé ben, nous irons voir ça ; c' qui m'offrira l'occasion d'un' jolie promenade.

M. SANS-GÊNE.

Trois grandes compositions se présentent devant nos yeux : *Dermide*, le *Christ sur la croix*, et le *Repos de la Sainte-Famille*. Ce dernier mérite fort l'honneur qu'on lui fait de le destiner à embellir une des églises de Paris. Je m'étonne que le tableau de M. Boucher n'ait pas un sort pareil. Le sujet, dû au pinceau de M. de Dreux de Torcy, est tout-à-fait ossianique. Le *faire* en est grand et soutenu ; c'est

largement dessiné. Dermide repose au milieu des ruines. Il y rêve encore à la vengeance et à ses projets ambitieux; près de lui, son fils s'endort sur un tombeau. Cette idée est sublime, et augmente surtout le contraste merveilleux et tout-à-fait poétique qui existe entre les deux personnages:

Cette scène muette annonce le malheur.

CADET BUTEUX.

Voyez donc le N° 78; on diroit d'un serment qu' fait un jeune prince.

M. SANS-GÊNE.

Agnès Sorel et Charles Charles VII. Cette belle fille trouve le moyen de faire jurer à Charles VII, son amant, de chasser les Anglais, et de délivrer a France. L'intention du peintre a été de représenter un mouvement historique; elle est remplie avec assez de talent; mais il auroit dû, ce me semble, employé ses moyens jusqu'à soigner un peu plus ses figures de femmes. Elles sont assez grandes pour avoir un caractère de ressemblance, qui ne messied pas dans un tableau de ce genre, où l'on a peine à reconnoître la blonde et gentille Agnès.

CADET BUTEUX.

Dites-moi, s'il vous plaît, quel est ce guerrier sous le N°. 642?

M. SANS-GÊNE.

C'est la *Convalescence de Bayard*. Arrêtons-nous un instant ici, Cadet Buteux. Je suis charmé d'avoir rencontré ce tableau; il me fait plaisir. On aime

toujours à voir le chevalier sans peur et sans reproche qui, joignant à la vertu la plus sévère la galanterie et la valeur françaises, sut, comme nos bons guerriers, combattre, aimer et plaire. Bayard, blessé d'un coup de lance à la cuisse pendant la prise de Brescia, s'est fait transporter par deux archers dans une maison voisine du rempart. Sa protection a préservé la maîtresse du logis et ses deux filles des horreurs du sac de la ville. Ramenées chaque jour par la reconnoissance au près lit de leur généreux défenseur, les jeunes personns y font de la musique afin de charmer l'ennui de sa convalescence. Dans ce moment, la mère a suspendu ses travaux pour les entendre chanter et jouer du luth. Cette composition, qui n'est pas exempte de reproches, est d'ailleurs d'une assez belle exécution les détails annoncent un artiste pénétré de son Histoire de France...... Venez par ici, Cadet Buteux, nous allons voir quelque chose de bien curieux.

CADET BUTEUX.

AIR : *A la papa.*

ATTENDEZ donc queuqu's momens,
Car il faut que j'considère
D'un roi qu'on aim'ra d'tous temps,
Encore un des traits touchans
 Pour ses enfans.
 Laissant bientôt là
L'étiquette sévère,
 Il fait le dada,
Et les promèn' comm' ça
 A la papa.

M. SANS-GÊNE.

En effet, c'est peut-être le trait le plus étonnant de la vie du bon Henri ; on voit ce grand monarque à qui la tendresse paternelle fait oublier son rang suprême, descendre sans rougir à des complaisances bien singulières pour amuser ses enfans : mais que n'eût-il point fait pour plaire à ce qu'il aimoit ? Cette composition est due au même pinceau que celle de Bayard, et elle méritoit au moins autant que celle-ci que nous nous y arrêtassions.

CADET BUTEUX.

Finissons donc à présent d'examiner les grands sujets ; nous nous occuperons ensuite des petits.

M. SANS-GÊNE.

Je le veux bien ; mais c'est qu'ils me fatiguent, et il me semble que l'on a pris tâche d'élever très-haut les tableaux les plus insignifians.

N° 468. *Vocation de Sainte Glossinde.* C'est un miracle. On fait bien, je pense, de rappeler les miracles, et les artistes qui les traitent me paroissent susceptibles d'encouragemens.

607. *Philoctète voulant se venger d'Ulysse.* Je ne sais pas pourquoi certains artistes s'attachent à reproduire des sujets qui ont été déjà traités avec talent ; ce n'est pas que celui-ci démente un seul instant le mérite du pinceau qui l'a créé ; mais encore une fois il y a tant de traits historiques qui

restent dans l'oubli, et qui n'attendent pour en sortir que l'attention d'un homme de goût et d'un jugement éclairé !

673. *Mort de Saint Louis.* Ce sujet a été traité par quatre de nos peintres, qui ont tous exposé cette année. M. Rouget, dont nous avons le tableau sous les yeux, n'est pas resté en arrière; je laisse aux savans le soin d'établir des parallèles entre ces compositions, et de former ainsi leur jugement sur la meilleure de toutes.

582. *Quatrième acte d'Iphigénie.* Clytemnestre serrant sa fille dans ses bras, adresse à Agamemnon ces paroles terribles :

« Aussi barbare époux qu'impitoyable père,
» Venez, si vous l'osez, la ravir à sa mère ! »

Ce tableau est assez bien dessiné; la pose de Clytemnestre et d'Iphigénie est dramatique, et le calme apparent d'Agamemnon produit un bon effet; mais il y a des vides qui semblent faire désirer quelque chose de plus aux spectateurs.

CADET BUTEUX.

Voyons, pour nous reposer un peu, c' joli tableau qu' j'aperçois sous le N° 694.

M. SANS-GÊNE.

Cette composition est l'ouvrage d'une dame qui en a pris le sujet dans un roman historique d'une autre dame de beaucoup d'esprit. « *Louis XIII et Mademoiselle de la Fayette.* » Nous allons laisser

parler madame de G. « Mademoiselle de la Fayette se promenant avec le Roi dans la forêt de Saint-Germain, rencontra une vieille femme qui lui demanda l'aumône, en lui disant que sa fille venoit de rester veuve avec deux enfans, et qu'ils étoient tous dans la plus grande misère. Mademoiselle de la Fayette lui donna quelques pièces de monnoie, et lui promit d'aller bientôt porter d'autres secours à sa fille et à ses enfans. Le lendemain le Roi se rend à la chaumière de ces pauvres gens, où il ne trouve que la fille de la vieille femme avec ses deux enfans ; il ne se fait pas connoître, et remet à cette jeune veuve une somme d'argent de la part de Mademoiselle de la Fayette. Celle-ci arriva un instant après ; et, en entrant dans la cabane, suivie de la paysanne qui avoit été retirer de la voiture un paquet d'effets, elle aperçoit Louis XIII assis sur une mauvaise escabelle, berçant le plus jeune des enfans, et laissant jouer l'autre entre ses jambes. Elle est prête à exprimer sa surprise et son admiration ; mais le Roi lui fait signe de ne le pas nommer, et semble vouloir s'excuser d'avoir contribué avec elle au soulagement de cette pauvre famille. »

CADET BUTEUX.

A c' trait touchant d' bonté, j' reconnois bien un fils d'Henri IV. C'est une vertu qui n' sort pas de famille : on s'en aperçoit tous les jours.

M. SANS-GÊNE.

Reprenons nos grands tableaux. 726. *Saint*

Laurent, martyr. » C'est une composition d'un grand style, et qui décèle un homme de talent. Il y a de la noblesse et de la dignité dans les personnages ; peut-être pourroit-on lui reprocher un peu de confusion ; mais je me rappelle que

Souvent un beau désordre est un effet de l'art.

412. *Ptolémée Philopator voulant forcer l'entrée du Temple de Jérusalem.* « Ce roi d'Egypte, après avoir remporté une victoire éclatante sur Antiocus-le-Grand, roi de Syrie, vint à Jérusalem offrir à Dieu des sacrifices en actions de grâces pour sa victoire ; mais ce prince, frappé de la magnificence du temple, voulut entrer dans l'intérieur du lieu saint, malgré les Juifs qui lui montrèrent la loi qui en défend l'entrée aux étrangers ; alors il protesta qu'il y entreroit de gré ou de force. » Le peintre a choisi ce moment. La figure du grand-prêtre est noble et majestueuse ; les groupes sont bien jetés ; le dessin en est pur, correct ; le coloris est frais et vigoureux.

CADET BUTEUX.

J'attendois impatiemment que vous ayiez fini pour vous prier de vous occuper de c' sujet, qui, d'puis long-temps, pique ma curiosité : c'est le N° 579.

M. SANS-GÊNE.

C'est *Borée enlevant Orithyie.* Cette charmante composition, à la fois si gracieuse et si originale, est due au pinceau de M. Mœnch. Borée est repré-

senté au milieu des plaines de l'air ; il vient de dérober à la tendresse de son père la fille d'Erechthée, et la tient amoureusement enlacée dans ses bras ; un des fils d'Eole semble protéger la fuite de ces deux amans. Les contours d'Orythie rappellent cette beauté si rare qui la rendit fameuse parmi les filles d'Athènes. Les formes de Borée semblent tenir un peu trop de l'adolescence. Mais par combien de beautés le peintre n'a-t-il pas racheté ces légers défauts ! Le coloris est brillant et diaphane ; les chairs sont animées : tout dans ce tableau respire l'amour et la volupté.

CADET BUTEUX.

V'là deux artistes qui paroissent prêts à s' disputer : voyez N° 608.

M. SANS-GÊNE.

Ce sont deux peintres italiens : *Annibal Carrache* et *le Josépin*. Celui-ci, ayant appris qu'Annibal Carrache avoit critiqué un de ses tableaux, vient chez lui le provoquer à mettre l'épée à la main. Le Carrache, en lui montrant des pinceaux, lui dit : C'est avec ces armes que je vous défie, et que je veux avoir affaire à vous.

CADET BUTEUX.

C'étoit répondre en artiste ; j'allois presque dire en philosophe.

M. SANS GÊNE.

M. Pérignon a bien saisi son sujet. Il y a mis de la gaîté, de la vigueur et du sentiment.

CADET BUTEUX.

L' sentiment, c'est beau; je l' veux bien; mais ça n'amuse pas; ainsi laissons de côté c' sujet original, pour nous occuper d'une réflexion que j' viens d' faire à propos de c' tableau.

M. SANS GÊNE.

Eh! laquelle?

CADET BUTEUX.

Elle est toute simple : si messieurs les peintres sont si susceptibles sur la critique de leux ouvrages, n' craignez-vous pas qu' ces malins qui nous ont tant r'luqués quand nous avons parlé de c' certain tableau, et qui en sont p't'-être les auteurs, ne nous suivent, et qu'à la porte...

M. SANS GÊNE.

Oh! vous plaisantez, mon cher. Non, sachez qu'à présent on est beaucoup plus raisonnable; ou bien si cela arrivoit, savez-vous ce qu'il en seroit? on prend des armes, on court au bois de Boulogne; on a chaud; on veut terminer gaîment sa vie, on entre chez le restaurateur Gillet; là, on apprête un bon déjeuner; la dispute s'apaise; on s'embrasse en mangeant, et l'on revient bons amis à Paris. C'est fait en un clin-d'œil.

CADET BUTEUX.

Comme vous y allez! Mais examinez, s'il vous plaît, ces deux grands tableaux sous les N^{os} 413 et 73;

M. SANS GÊNE.

413. *La Robe de Joseph apportée à Jacob.* Ce patriarche des Juifs vit dans la douleur depuis l'absence de ces enfans qui sont aux pâturages de Sichem, et semble pressentir la scène déchirante qui va se passer sous ses yeux. Il connoît le caractère cruel de ses fils, encore aigri par l'innocence et la douceur angélique de Joseph. Il n'a près de lui, pour le consoler, que Benjamin, le dernier fruit de Rachel sa bien-aimée. Tout à coup on entre. Dieu ! quel spectacle pour ses cheveux blancs. On lui rapporte la robe toute sanglante de Joseph, de ce fils le plus bel espoir de sa race. Le peintre a saisi ce moment ; il a su s'identifier avec son sujet. La tête de Jacob est remarquable par sa beauté, et par le contraste qu'elle offre avec les traits enfantins de Benjamin. C'est à M. Heim que nous devons ce tableau.

N° 731. *Sainte Marguerite chassée de chez son père.* « Cette sainte, élevée par sa mère dans la religion catholique, évitoit constamment de se trouver au sacrifice journalier. Son père, prêtre d'Apollon, indigné de trouver dans sa maison même, un obstacle à ses efforts pour soutenir la religion païenne dans sa chute, la maudit et la chassa de chez lui, après l'avoir fait dépouiller de ses riches vêtemens. Les compagnes de sa fille l'implorent ; ses esclaves prient sainte Marguerite de ne pas les abandonner, et de ne pas quitter les dieux de ses pères. » Ce tableau, dont l'exécution est due au

pinceau de M. Wafflard, est d'une belle ordonnance; il y a de la vérité dans les personnages; seulement on pourroit lui reprocher de ne pas leur avoir donné un caractère romain, surtout au père de la sainte, dont la tête a quelque ressemblance avec celle de *Dermide*.

CADET BUTEUX.

Arrêtons-nous donc pour considérer ces belles fleurs et ces fruits.

M. SANS GÊNE.

Ah! je reconnois ici le talent enchanteur de madame Valluyère-Coster, qui a pour ainsi dire surpassé la nature; son pinceau gracieux, élégant et facile, a pourtant un rival redoutable...... Mais nous en parlerons plus loin en voyant ses productions. Occupons-nous de ce joli tableau qui représente l'*Education d'Henri IV*. Jeanne d'Albret fait lire à son fils la vie de Louis XII, surnommé le Père du peuple. »

CADET BUTEUX.

Je n' m'étonne plus à présent si c' prince étoit si bon : ça m' rappelle qu' tout à l'heure, en parlant d' lui et d' ses enfans, vous vouliez m' faire voir queuque chose que vous aviez aperçu......

M. SANS GÊNE.

Ah! j'y suis. Eh bien, tenez, voyez, presque à côté l'un de l'autre, ces deux tableaux charmans qui honorent le pinceau de l'auteur. C'est l'*Intérieur d'une Cuisine* et l'*Intérieur d'une Salle à manger*. Tout

est de la plus grande vérité dans ces compositions. Vous-même, Cadet Buteux, vous-même qui ne vous piquez pas d'être connoisseur, vous devez y trouver des beautés ?

CADET BUTEUX.

Moi, j'trouve ça admirable.

AIR *du vaudeville de Claudine.*

Sans êtr' d'un goût si sévère,
N' sent-on pas, dès le moment,
Qu' tout sembl' réuni pour plaire
Dans ces sujets pleins d' talent ?
Je n' vois rien qui les égale ;
Et j' peux l' dire sans danger :
La Cuisin', l'artiste, *la Salle*,
Ma foi, tout est à croquer.

M. SANS GÈNE.

Ces jolies compositions sont dues au génie de M. Drolling, qui a créé ce genre dans lequel il seroit difficile de le surpasser. Mais voici trois tableaux d'un peintre nommé Richard ; ils sont à côté l'un de l'autre. Nous allons les examiner successivement. Le premier, c'est un épisode champêtre qui se passe dans la maison de campagne d'une illustre princesse ; le second nous offre la duchesse de Montmorency, cette princesse pieuse et respectable, à qui la douleur faisoit encore couler des larmes dix ans après la mort de son époux ; cette princesse enfin que l'on pourroit si bien nommer l'Artémise française.

CADET BUTEUX.

Oh ça, c'est vrai, car on n' voit plus guère

d' femmes pleurer leurs maris, tant seulement dix minutes.

M. SANS GÊNE.

Le troisième tableau représente *Madame de la Vallière*, cette intéressante femme qui, dégoûtée des vanités du monde, se retira au couvent des Carmélites pour y prendre le voile. Le peintre a tracé l'instant où, se jetant aux pieds de la supérieure, cette femme lui dit : « Madame, j'ai fait jusqu'à présent un si mauvais usage de ma volonté, que je viens la remettre en vos mains pour ne plus la reprendre. » Tous ces sujets, traités avec facilité, sont d'une exécution vigoureuse sans être rude, et annoncent en général un peintre qui a des dispositions à s'élever à un plus haut talent.

M. Sans-Gêne s'étoit arrêté devant un petit tableau de M. Vernet, représentant une *Bataille*, et paroissoit attacher beaucoup d'importance à examiner en détail, et avec la plus scrupuleuse attention, une scène attendrissante qui y est décrite avec autant de talent que de fidélité ; Cadet Buteux s'étant éloigné de lui de quelques pas sur la gauche, s'arrêta devant le N° 333 ; voulant savoir quel étoit ce sujet, il fut trouver son *cicérone*, et lui dit, en le tirant par le basque de son habit, et en lui désignant le tableau :

AIR : *Si Pauline est dans l'indigence.*

Ici j' vois une femme enchaînée
Poussant des cris et des sanglots ;

Et j'apprends que d' l'infortunée
Des prêtres sont les seuls bourreaux.

M. SANS-GÊNE.

C'est vrai; c'est une religieuse interrogée dans une salle souterraine du tribunal de l'Inquisition, à Valladolid, par un religieux de Saint-Dominique. Un familier de cet ordre, tenant entre ses mains le *san benito*, qui doit être placé sur la tête de l'accusée, attend un genou en terre le moment où elle sera déclarée hors de communion.

CADET BUTEUX.

Triste effet d'une sombre vengeance !
Comment n'ont-ils pas de r'pentir ?
Est-c' quand son Dieu pardonne l'offense
Qu'un prêtre doit chercher à punir ?

M. SANS-GÊNE.

Allons examiner, pour reposer nos sens émus, cette fontaine et ces restes d'un palais antique, genre de composition qui appartient à M. Drahonet, de Versailles.

CADET BUTEUX.

Ah ! c' vieux bon homme qui d'mande l'aumône et qui chante et joue des instrumens : on diroit d' l'*Ossian moderne*.

M. SANS-GÊNE.

Ce n'est rien moins que cela. Nous allons voir le portrait du colonel Moncey ; c'est le fils d'un des plus braves défenseurs de la France ; ensuite ses traits sont reproduits par Vernet : que de motifs pour aiguillonner notre curiosité ! Eh bien, qu'en dites-vous ?

CADET BUTEUX.

C' que j'en dis? la valeur brille dans ses yeux ça doit être ressemblant : tel père, tel fils.

M. SANS-GÊNE.

Portons nos pas de ce côté. — N°. 574. *Mort de l'abbé Edgeworth*, dernier confesseur de Louis XVI. Ce digne ecclésiastique fut atteint tout à coup d'une fièvre contagieuse au milieu des soins qu'il donnoit à des prisonniers français envoyés à l'hôpital de Mittaw. MADAME, duchesse d'Angoulême, ayant appris ce pénible événement, voulut elle-même aller soulager ce pauvre malade. C'est en vain qu'on lui fit des représentations sur le danger qu'elle couroit : « La présence d'une amie lui est nécessaire, dit la Princesse; et dussent tous les autres fuir la contagion, je n'abandonnerai jamais celui qui est plus que mon ami ; l'ami noble et généreux de toute ma famille... Rien ne m'empêchera de soigner l'abbé Edgeworth : je ne demande personne pour m'accompagner. » Cette auguste Princesse reçut le dernier soupir de ce vertueux personnage. Ce sujet me semble plutôt appartenir à l'histoire qu'à la peinture; tel qu'il est sous nos yeux, ce n'est plus qu'une scène fort commune, mais qui n'en est pas moins attendrissante par la belle action qui se passe, et dont le talent de M. Menjaud a tiré un si bon parti.

CADET BUTEUX.

R'gardez, M. Sans-Gêne, ce p'tit *Savoyard* qu'est là dans c'te chambre,

M. SANS-GÊNE.

Ce petit sujet me plaît beaucoup mieux que certaine, grande et froide composition, dont le seul mérite est d'occuper beaucoup de place. C'est la *Chambre à coucher des petits Savoyards*. L'auteur excelle dans les détails, qu'il a parfaitement soignés, et qu'il a peints à la manière gracieuse de Drolling, dont le pinceau original inventa ce genre.

CADET BUTEUX.

Voici encore de ben jolies fleurs.

M. SANS-GÊNE.

Elles sont de M. Vanspaëndonck. C'est un peintre qui, dès son enfance, a voué son talent à l'iconographie : aussi est-il sans contredit le premier de ce genre. On peut dire de lui ce qu'on a déjà dit d'un grand homme : *Il a pris la Nature sur le fait*. Mais, avant d'entrer dans la grande galerie, examinons un peu ces délicieux paysages dont nous sommes redevables à M. Lethière. Cet artiste a su mettre tant de fidélité dans ses détails, apporter tant de vérité dans la nature et dans le dessin de ses sites enchanteurs, que plus d'une fois j'ai vu des voyageurs qui avoient eu le bonheur de parcourir les belles contrées de l'Italie, pleurer d'émotion en se rappelant des souvenirs aussi touchans, et en reconnoissant l'abri qui les avoit préservés de l'orage ou des chaleurs du midi. Nous ignorions que l'auteur de *Brutus* maniât aussi bien le pinceau de Claude Lorrain.

CADET BUTEUX.

Avant d'entrer, dites-moi, j' vous prie, quel est c' petit tableau qui me semble joliment fait.

M. SANS-GÊNE.

Ah! que je vous veux du bien d'avoir empêché que je ne l'oubliasse. Mon émotion étoit si grande.... C'est un *Trait de la vie de Callot*. Ce véritable artiste répond à un envoyé du cardinal de Richelieu qui lui proposoit de graver la prise de Nancy, sa ville natale : « Je me couperois plutôt le pouce que de rien faire contre l'honneur de mon prince et de mon pays. » Je le répète, un artiste est toujours inspiré quand il représente un autre artiste également cher aux arts. Aussi M. Laurent, dont le pinceau ne peut qu'être honoré d'avoir retracé un pareil sujet, a-t-il mis de la finesse et de l'énergie dans la personne de Callot. Sa chambre est de l'ameublement le plus modeste, et il repousse les offres de la faveur ! Mais aussi cette chambre est décorée en artiste dont les divers produits prouvent à tous les yeux l'étonnante mobilité de l'imagination de cet homme à jamais célèbre. (En achevant, les deux aristarques passèrent dans la grande galerie.)

M. SANS-GÊNE.

Le premier tableau que vous voyez à droite, sous le N° 256, représente la *Mort d'Abel*. C'est un de ces sujets trop rebattus et ordinairement mal choisis. Le dessin de celui-ci est cependant assez pur; mais l'auteur, quoiqu'ayant long-temps

séjourné à Rome, est loin encore d'avoir atteint les traces presque inimitables de nos grands maîtres.

CADET BUTEUX.

J' n'aime pas non plus ces sortes d' catastrophes-là, moi; i m' semble que c' n'est pas dans la nature; et puis d'ailleurs on n' sait rien d' positif là-dessus. Vive plutôt un tableau comm' çà : çà plaît mieux ! J'aperçois déjà la figure d'un personnage qu'on n' voit jamais sans émotion.

M. SANS-GÊNE.

C'est *Louis XVI distribuant des secours aux pauvres pendant l'hiver rigoureux de 1788.* Cette scène épisodique est généralement bien traitée : les acteurs qui la composent ont tous une expression facile à saisir; l'attitude du roi est noble sans hauteur, son habillement simple et sans recherche; le groupe du vieil invalide et de son épouse est intéressant; la pose de ce *fort* qu'on voit à gauche, sur le premier plan, est très-ferme, et sert à bien développer ses formes athlétiques. Voici pour l'éloge du tableau, quant à l'action........

CADET BUTEUX.

Ah! l'action s' loue tout' seule.

AIR : *Vaudeville de M. Guillaume.*

A ses sujets, pour calmer leur misère,
Quand un monarqu' prodigu' des soins touchans,
 N' diroit-on pas un tendre père
 Qui vient soulager ses enfans ?
Ah! c'est en vain qu' par une adroite ruse
 Il croit tromper l' pus malino :
Au même instant la bonté qui l'accuse
 Trahit l'incognito.

M. SANS-GÊNE.

Passons au N° 384. « Cyprisse, ayant tué le jeune cerf qu'il aimoit passionnément, expire de douleur dans les bras d'Apollon qui avoit en vain cherché à le consoler. » Tout le corps du jeune enfant est bien ; la tête de l'Apollon a un peu de nonchalance ; le tableau en général est vide d'expression.

CADET BUTEUX.

Qu'est-ce donc qu'on voit à côté : un homme qui s' bûche avec un serpent ? La joûte est inégale : c'. pauvr' diabl' va la gober.

M. SANS-GÊNE.

Non : c'est un miracle. Saint Vigor, premier évêque de Bayeux, lia, avec son étole, un serpent monstrueux qui désoloit la contrée, et le conduisit à la mer, où il le submergea.

CADET BUTEUX.

C'est dur à digérer ça, pour le coup !

M. SANS-GÊNE.

Quant au sujet, on n'en peut rien dire ; mais une chose singulière, c'est que le peintre semble avoir voulu ajouter encore du merveilleux dans l'exposition de l'action. Son étole, par exemple, ne peut tout au plus tenir le monstre qu'en laisse, et l'animal, aux replis tortueux, peut aisément se dégager du lien fragile qui l'entoure. En vérité, tout est incompréhensible là-dedans.

CADET BUTEUX.

Cherchez donc au N° 374. I m' sembl' connoître la personne qu'on a voulu r'présenter.

M. SANS-GÊNE.

C'est le portrait en pied de S. A. S. M⁀ le duc d'O.lé us.

CADET BUTEUX.

J'aurois gagé qu' c'étoit quelqu' chos' comm' ça.

AIR : *Charmante Gabrielle.*

A c't air plein de noblesse,
A c'te mâle fierté,
Joignant avec adresse
Un regard de bonté;
Enfin à la vaillance
 Qu'offrent ses traits,
On reconnoît d'avance
 Le princ' français.

M. SANS-GÊNE.

Ce tableau, qui a surtout le mérite d'une grande ressemblance, décèle le beau talent de M. Gérard.

CADET BUTEUX.

On aperçoit par ici un' princess' qui n'a pas l'air aisé.

M. SANS-GÊNE.

C'est *Cassandre*, elle implore la vengeance de Minerve sur Ajax qui l'avoit outragée. — Toute la figure de Cassandre est une assez bonne académie; les formes en sont gracieuses, arrondies; la touche du tableau est ferme, vigoureuse et soutenue.

CADET BUTEUX.

V'là un sujet comme on en voit beaucoup : l' pauvre à côté du riche.

M. SANS-GÊNE.

Il offre *un Trait de la vie de Molière.* Ce grand

homme revenoit d'Auteuil, accompagné de son ami Chapelle, lorsqu'il fut accosté par un mendiant, auquel il donna par mégarde une pièce d'or. Il continuoit ainsi son chemin, quand le mendiant courut à lui pour l'informer de sa méprise, et lui rendre sa pièce. Molière, vivement touché de la probité de cet homme, ajouta une seconde pièce d'or à celle qu'il avoit donnée, en s'écriant : « Où la probité va-t-elle se nicher? » Cette petite composition est assez originale.

CADET BUTEUX.

En effet ; mais r'gardez donc ces deux paysans ; ils ont l'air fièrement dans les choux.

M. SANS-GÊNE.

Leur crainte avoit quelque fondement. Lorsque Henri IV faisoit le siége de Paris, deux paysans, saisis par ses soldats au moment où ils alloient faire entrer une voiture de farine dans la ville, lui sont amenés : il leur sauve la vie ; et leur donnant sa bourse, il leur dit : « Allez en paix ; le Béarnais est pauvre : s'il en avoit davantage, il vous le donneroit. » — Quoique ce tableau soit assez bien traité, il fera toujours moins d'honneur au peintre qu'au héros de l'action.

CADET BUTEUX.

C'est croyable.

M. SANS-GÊNE.

Arrêtons-nous devant *la Mort de Saint Louis.* — Ce prince vient d'expirer dans sa tente ; son fils

aîné Philippe est debout avec l'expression d'une douleur concentrée ; il soutient son jeune frère défaillant ; l'épouse de Philippe est assise auprès du lit. De l'autre côté, sont des soldats malades et un des envoyés de Constantinople ; la tente, ouverte par le fond, laisse voir l'armée, le camp et la mer. La flotte du roi de Sicile paroît dans l'horizon. — M. Scheffer, qui a peint ce tableau, a sur ses concurrens l'avantage du style et de la composition. En effet, tout est de la plus belle ordonnance, et tout laisse entrevoir aussi pour le jeune peintre les espérances les plus flatteuses.

CADET BUTEUX.

T'nez, M. Sans-gêne, dites-moi donc c' que c'est que c'te grande dame qui a l'air d'embrasser un homme, ça m'intrigue.

M. SANS-GÊNE.

C'est *Marguerite d'Ecosse*, dauphine de France. Cette princesse admiroit tellement les ouvrages d'Alain Chartier, poëte célèbre du quatorzième siècle, et l'un des hommes les plus laids de son temps, que le trouvant un jour endormi dans une des salles du Louvre, elle s'approcha doucement et lui donna un baiser, *ne voulant pas*, dit-elle, *perdre cette occasion de rendre hommage à une bouche d'où il étoit sorti de si belles choses*. Madame Servières, dont le pinceau facile et gracieux a reproduit ce beau trait, a su, en le revêtant des charmes de son imagination, ajouter encore au talent qui la distingue.

CADET BUTEUX.

En parlant d' femmes, en v'là encore deux qui sont fièrement gentilles.

M. SANS-GÈNE.

C'est *Diane et Vénus*. Diane voulant ravoir Adonis que Vénus lui avoit enlevé, surprend cette déesse qui se promenoit avec lui et l'Amour. Vénus ne pouvant échapper, fait venir des ailes à Adonis, et présente à Diane les deux enfans. La ressemblance étant parfaite, la déesse des bois n'ose choisir, de peur de prendre l'Amour. Outre les beautés de genre que l'on rencontre dans ce tableau, on voit que le peintre a donné à chacun de ses personnages le caractère qui lui convient.

CADET BUTEUX.

La scène change, Par là, v'là comme une espèc' de champ de bataille : on diroit d'une ambulance... Cherchez donc, N° 366.

M. SANS-GÈNE.

C'est inutile : je connois le sujet autant que le tableau ; c'est *saint Louis dans son camp*, pansant lui-même les militaires atteints de la peste. A la touche mâle et vigoureuse de cette belle composition, et surtout à la sévère correction du dessin, on reconnoît sans peine sous quel maître M. Gautherot a étudié. Voilà encore un petit tableau de genre qui ne démentiroit pas ceux de M. Vernet : c'est *le Convoi militaire*, par M. Swebach.

CADET BUTEUX.

Ah ! c'te drôle de chose : un' femme qui traverse l'eau à cheval sur un lion...

M. SANS-GÊNE.

Je suis sûr que c'est l'*Enlèvement de Déjanire*. Tout juste. Votre bévue est pardonnable, Cadet Buteux; c'est un centaure qu'on a voulu représenter; mais le peintre a si mal jeté sa peau de lion sur Nessus, qu'on le prendroit lui-même pour le roi des forêts. Ce tableau a de grands défauts : je m'étonnerois bien si l'auteur avoit eu la vaine prétention de rivaliser avec le fameux Guido Reni.

CADET BUTEUX.

N° 267. R'gardez donc c't homme ; comme il a l'air désespéré : on diroit presque qui va s'arracher les cheveux.

M. SANS-GÊNE.

Ce sujet est plein d'expression : c'est le *Joueur dépouillé*. L'architecture du palais où se passe cette pénible scène est régulièrement belle, et laisse apercevoir une partie des superbes campagnes de Corinthe. La figure du joueur est une assez bonne académie : la couleur générale du tableau a de l'éclat et de la fermeté, mais il règne dans tous les vides un froid glacial. La *Pénélope* et l'*Arabe du désert*, qui sont dus au même pinceau, peuvent contribuer cependant à former une certaine réputation à M. Dubost.

CADET BUTEUX.

Oh! comme c'te jeune fille à g'noux a l'air intéressant !

M. SANS-GÊNE.

C'est *Jeanne d'Arc se dévouant au salut de la France, devant une statue de Saint-Michel*. M. Laurent a des idées patriotiques qui font honneur à son pinceau. La Bergère de Domremi a la candeur des premiers jours. La houlette, le casque, la lance et le bouclier sont épars et confondus à ses pieds. Son recueillement annonce la victoire. Le coloris de cette charmante composition est tout à la fois grave et harmonieux.

CADET BUTEUX.

Voyez donc l' tableau suivant.

M. SANS-GÊNE.

Il est fâcheux d'avoir à parler de ce sujet dont la scène triste qu'il nous offre est assez négligemment traitée, après le tableau gracieux que nous venons de quitter. *Bélisaire, privé de la vue, est ramené par Tibère dans sa famille*. La figure principale n'est pas mal ; Antonius aussi ; mais Tibère est trop maigre ; il a un masque jaune qui fait un mauvais effet. Il y a trop de mollesse dans Eudoxie. Par la manière dont son sujet est disposé, l'artiste a voulu nous rappeler la belle ordonnance du tableau de *Marcus Sextus*.

CADET BUTEUX.

Mon Dieu, mon Dieu, l' joli tableau !

M. SANS-GÊNE.

C'est l'*Enlèvement d'Ascagne*. Vénus, voulant enflammer le cœur de Didon pour Enée, lui avoit envoyé son fils Cupidon sous les traits du jeune Ascagne, qu'elle enlève dans ses bras, et dépose endormi dans les bosquets rians du mont Ida. Cette composition n'est pas heureuse ; Vénus est d'une carnation trop transparente, et a plutôt l'air de tomber sur Ascagne que de l'enlever. Il n'y a point assez d'espace entre cette figure et la terre pour que l'air puisse la soutenir. Un pinceau moelleux et un ton diaphane distinguent le *faire* de l'auteur. La couleur du sujet est fleurie, et si l'artiste a commis quelques erreurs, on voit que ce sont celles d'un peintre habile.

CADET BUTEUX.

A coup sûr, v'là queuq' chose d' comique de c' côté, car on s' culbute ferme !

M. SANS-GÊNE.

Je le crois : c'est *Jean Bart à Versailles*. Après une de ses plus belles expéditions maritimes, Louis XIV dit un jour à cet homme célèbre : Comment donc, Jean Bart, avez-vous fait pour traverser cette flotte hollandaise ? — Tenez, Sire, comme vous me voyez. Aussitôt il s'élance sur le groupe de courtisans rassemblés autour de lui, passe rapidement au milieu d'eux, en se faisant place des poings et des coudes. L'auteur a mis du naturel et beaucoup de gaieté dans ce trait anecdotique concernant un de nos plus braves marins.

CADET BUTEUX.

Voulez-vous v'enir voir c' grand tableau?....

M. SANS-GÊNE.

Donnons un coup-d'œil auparavant à un petit sujet plein d'agrément que nous devons au pinceau de M. Hersent. C'est *Nicaise apportant un tapis*. Je ne puis m'expliquer ici, Cadet Buteux; sans cela vous verriez avec moi combien il y a d'esprit et de grâce dans cette charmante composition. L'air gauche de Nicaise, faisant une de ces honnêtetés que les femmes prennent pour des sottises, est surtout impayable..... Ce grand tableau dont vous vouliez me parler représente l'*Incendie de Moscou*. C'est un ouvrage qui est bien pensé, dont l'exécution est fort belle, et la touche vigoureuse; elle l'eût été davantage, si l'artiste eût choisi un des édifices principaux pour être le foyer de l'incendie; mais en général il règne trop de confusion dans ce tableau.

CADET BUTEUX.

Passons. Ça rappelle des souv'nirs qui font trop d' peine.

M. SANS-GÊNE.

Oui. Laissons même les deux jolis sujets de M. Mongin, pour aller voir deux tableaux qui nous ferons couler de douces larmes. C'est *Louis VI au lit de la mort*. Il dit à Louis VII, son fils : « N'oubliez jamais que l'autorité royale est un fardeau dont vous rendrez un compte exact après votre mort. Là, c'est la *naissance de Louis XIII*

Henri IV invoque sur le dauphin la bénédiction du ciel, et lui donne la sienne. Il lui met son épée dans la main, priant Dieu de lui faire la grâce d'en user seulement pour sa gloire et la défense de son peuple. Il y a du mouvement dans ces deux tableaux, surtout dans le dernier.

CADET BUTEUX.

Quand on parle de c' bon prince, je m' sens tout ému.

M. SANS-GÊNE.

Remarquez avec moi le mérite de cette savante et gracieuse composition, sortie du pinceau fécond de M. Van-Brée. La reine Blanche, épouse de Louis VIII, nourrissoit avec la plus vive tendresse son fils Louis IX, nommé depuis saint Louis. Un jour, pendant qu'elle reposoit, une dame de la cour allaita ce jeune prince. La reine, à son réveil, affligée de ce que son fils refusoit le sein, et en ayant appris la cause, en témoigna son mécontentement en disant : « Je ne souffrirai pas que l'on m'ôte la qualité de mère que m'a donnée la nature. » Nous devons au peintre qui a retracé ce sujet les tableaux de *Marie de Médicis*, de *Marie Leckzinska*, de l'*Atelier de M. Vandaël*, et de *Laure et Pétrarque*. Parmi ces sujets, ceux qui nous paroissent mériter le plus d'intérêt sont sans contredit *Pétrarque* et la *reine Blanche*.

CADET BUTEUX.

V'là encore un d' ces jolis tableaux militaires dont vous connoissez l' peintre.

M. SANS-GÊNE.

Tout en admirant le mérite de cette petite composition qui nous révèle un bon peintre de genre, on est frappé de la froide valeur des Français et de leurs nobles compagnons les Polonais, à l'aspect de l'ennemi qui les surprend ; le laurier qui est à droite sur le premier plan, et les détails qui l'entourent, sont pleins de vérité.

CADET BUTEUX.

Oh ! oui ; ça, par exemple, c'est joliment bien tapé.

M. SANS-GÊNE.

Je vais passer rapidement sur plusieurs sujets. L'heure nous presse, et peut-être une autre fois nous ne pourrions venir ensemble dans cette enceinte. 157. *Les Filles de Minée travaillant un jour de fête en l'honneur de Bacchus.* Alcithoé et Leucothoé sont charmantes ; la troisième sœur est moins jolie. 247. *François. I.^{er} accordant la grâce de Jean de Poitiers aux prières de Diane de Poitiers.* Ce tableau est d'une facture aisée, et contient des détails qui annoncent un goût exercé. 541. *Phèdre mourante avouant son crime à Thésée.* La situation des personnages est bonne et assez dramatique ; le coloris n'est pas bien soigné ; les chairs sont trop brunâtres.

CADET BUTEUX.

Oui ; mais un' chos' à r'marquer, c'est que l' peintre a dû travailler sans modèle : car un' femm'

qui avoue sa faute ; ça ne s' rencontre pas comme on veut.

M. SANS-GÊNE.

C'est vrai ; 623. *Andromaque.* « C'est le moment où la veuve d'Hector pleure sur le sort de son fils dont les traits lui retracent vivement ceux de son époux. » Ce sujet, dû au pinceau toujours énergique et facile de M. Prud'hon, est d'une grande expression ; le coloris est animé ; en un mot, tout l'ouvrage est digne de son auteur.

CADET BUTEUX.

AIR : *C'est une chose merveilleuse.*

Ici j' voyons un grand minist'e
Dont l' souv'nir vit dans tous les cœurs ;
Au roi présenter un artiste,
Et l' princ' le combler de faveurs.

M. SANS-GÊNE.

Effectivement, c'est le *Cardinal de Richelieu présentant le Poussin à Louis XIII*, qui le nomma de suite son premier peintre.

CADET BUTEUX.

Ah ! si c' t' exempll se renouvelle
D' protéger ainsi les talens,
J' réponds, avant qui soit peu d' temps,
Compter encor pus d'un Apelle.

M. SANS-GÊNE.

Tout ici paroîtroit l'annoncer. Ce tableau, qui fait honneur à M. Ausiaux, n'est pas sans quelques défauts ; on y désireroit un peu plus de vigueur et d'expression. Le peintre du Déluge a un peu trop l'humble attitude et la timidité d'un protégé ;

le coloris a de la fraîcheur, de la vérité et beaucoup d'harmonie.

CADET BUTEUX.

R'gardez donc c'tte femme; on diroit qu'elle danse devant c'jeune homme.

M. SANS-GÊNE.

C'est *Diane et Endymion*. Vous avez remarqué le seul défaut, peut-être, qui existe dans cette composition, d'ailleurs si gracieuse, et dont le paysage a le mérite d'être d'une riche beauté. Mais passons au N°. 591; c'est *François I*ᵉʳ *à Marignan*. Cette sanglante bataille fut livrée aux Suisses par ce prince, âgé de vingt et un ans; elle dura deux jours. Il les battit le soir du 13 septembre et le matin du 14. « Dans la première journée, le Roi, emporté par son ardeur naturelle et par l'exemple des braves qui l'entouroient, s'enfonça plusieurs fois dans les bataillons suisses, reçut des coups dont son armure le garantit, et donna la mort à plus d'un ennemi. La nuit ne put séparer les combattans; les deux nations, acharnées l'une contre l'autre, continuoient leurs efforts au clair de lune et à la lueur de quelques feux qu'on allumoit de distance en distance; le Roi, ne voulant pas retourner à sa tente, reposa quelques instans sur l'affut d'un canon. »

CADET BUTEUX.

C'est c' qu'on appelle d' la bravoure, çà.

M. SANS-GÊNE.

En voyant cette *Jeune Israélite* emplir son vase à

la fontaine, quel est l'amateur qui ne donnera pas avec plaisir un de ses momens pour contempler cette production facile, aimable et jolie, due à l'élégant pinceau de mademoiselle Brucy. Il se rappellera bientôt alors qu'il a vu *Une des Heures du matin au printemps*, une *Etude du Troubadour*, et un *Soldat grec en repos*, qui appartiennent au même artiste. Tout en louant ces différentes compositions, qui joignent à un coloris frais et brillant le mérite d'être bien dessinées, il s'apercevra facilement que la jeune Israélite l'emporte sur toutes. Aussi l'auteur a-t-il suivi d'excellens modèles, et je suis sûr qu'il y a tel tableau de l'ancien Salon qu'il aura su consulter avec fruit..... — Mais donnons un coup-d'œil aux trois tableaux de M. Queilar. Ce jeune homme a de l'idée, et c'est déjà quelque chose que de concevoir une composition pareille à celle de *Bélisaire demandant l'aumône au pied d'un arc-de-triomphe élevé à sa gloire*. Ce sujet et celui de *Pâris*, quoiqu'un peu durs, sont assez bien dessinés; mais le coloris ne vaut pas grand chose. *Bacchus enfant* et *Archimède* sont mieux, et annoncent des dispositions à un talent plus élevé. Il vaudroit mieux, je pense, pour les progrès de l'art et pour eux-mêmes ensuite, que nos jeunes artistes n'exposassent qu'un seul sujet, et qu'il fût plus soigné dans toutes ses parties.

CADET BUTEUX.

Avant que d' sortir, arrêtons-nous donc à c' tableau sous le N°. 685.

M. SANS-GÊNE.

Ce paysage, avec un effet de pluie fort bien saisi, nous offre, dans un site pittoresque et conçu d'une manière digne d'éloges, le *Tombeau du roi Arthur*, roi d'Angleterre, et contemporain d'un de nos plus grands princes. Ce tombeau fut découvert en 1130, dans le cimetière de l'abbaye de Glaston, au pays de Galles. L'artiste a exposé d'autres tableaux qui ne sont pas inférieurs à celui-ci.

CADET BUTEUX.

Il y a d' certains paysages d'où je n' puis m' détacher ; j' les aime beaucoup ; et puis ça donne des envies....

M. SANS-GÊNE, *repassant dans le Salon pour aller à la salle dite de l'escalier.*

Je le crois, volontiers, mon cher ; on aime à se reposer sur les prairies délicieuses de M. Bertin ; on aime surtout à réfléchir devant les restes imposans de l'antiquité qui nous sont présentés dans des sites rians et pittoresques, par l'ingénieux pinceaux de M. de Turpin ; mais quel est celui qui ne s'est pas arrêté tout droit à l'aspect de cette *Éruption du Vésuve*, qui nous rappelle involontairement l'épisode tragique de Pline ? Quel est encore celui qui ne s'est pas attendri sur les malheurs de *l'infortunée Religieuse* gémissant dans les cachots de l'Inquisition ? Ah ! tout en admirant le haut talent du peintre, et la mâle vigueur de son pinceau ; tout en rendant justice au mérite de l'observateur, sa-

7.

vant et modeste, qui a été saisir le cri e jusque dan sson repaire odieux, on ne peut s'empêcher de donner quelques larmes aux nombreuses victimes qui ont été dévorées par cet ordre redoutable !... — Mais examinons la dernière des salles du Musée.

CADET BUTEUX.

J' crois qu' ça sera bentôt fait.

M. SANS-GÊNE.

Voilà sans contredit une des plus gracieuses compositions que nous ayons vues ; c'est *Renaud et Armide*. Cela est traité avec une coquetterie et une suavité de ton très-séduisantes. Armide est jolie, voluptueuse, et peut-être un peu trop friponne ; sa beauté non plus ne tient pas de cette puissance magique qui devroit la rendre incomparable. Renaud a l'air d'un jeune sybarite : il est trop efféminé ; mais il faut lui pardonner et se rappeler qu'il est aux genoux d'Armide.

CADET BUTEUX.

On diroit bien d' quelque mariage de c' côté.

M. SANS-GÊNE.

Ce sont en effet les *Apprêts d'un Mariage*. L'artiste n'a exposé que ce petit tableau ; mais il est rempli de détails piquans et d'intentions fines ; l'exécution en est d'ailleurs facile.

CADET BUTEUX.

A côté de c'te scène si gaie, en v'là une ben triste.

M. SANS-GÊNE.

C'est la *Mort de Bichat*, jeune médecin enlevé trop tôt aux arts, à ses parens et à sa patrie.

CADET BUTEUX.

Ainsi va l' monde! les bons s'en vont, les mauvais restent.

M. SANS-GÊNE.

Ce célèbre professeur, auteur de plusieurs excellens ouvrages, mourut en 1802, n'ayant pas encore trente-trois ans. Deux de ses élèves reçurent son dernier soupir. L'auteur a déployé beaucoup de talens dans cette composition. Les figures de disciples sont expressives : on voit que déjà, depuis long-temps accoutumés à la mort, ils méditent tranquillement où l'ignorance ne sauroit que pleurer.

CADET BUTEUX.

Ah! ces deux p'tites filles!...

CADET BUTEUX.

Ce sont deux jeunes filles qui s'amusent à jouer *à qui rira la dernière*. Cette idée est vraiment originale et appartient à une dame ; elle doit cependant bien savoir que, dans leurs jeux, les jeunes filles ne sont pas toujours celles qui rient les dernières. — Mais voici un tableau d'un genre bien plus sérieux : c'est *Andromaque évanouie à la vue d'Hector traîné au char d'Achille*. L'exécution en est chaude et animée, le dessin correct. On voit que l'artiste a des moyens, et qu'il pourroit encore faire mieux.

CADET BUTEUX.

V'là encore queuq' mort, sans doute?

M. SANS-GÊNE.

Oui. C'est la *Mort d'Henri III*. Ne restons pas : cette vue me rappelle trop les malheurs de la France ; regardons plutôt ce petit tableau de M. Dabos : il fait faire une réflexion bien naturelle. Le sujet de cette composition est l'*Inauguration des Beaux-Arts en France sous François I*er. Si ce prince revenoit parmi nous, combien ne seroit-il pas étonné en voyant les progrès qu'ont fait les arts et les prodiges admirables qu'ils ont enfantés?

CADET BUTEUX.

Tenez, M. Sans-Gêne, apercevez-vous écarts de c' grand jeune homme? Il a l'air d'employer toute sa force pour enlever sa maîtresse. Elle n'est donc guère légère celle-là?

M. SANS-GÊNE.

C'est *Enée essayant d'entraîner Didon dans la grotte pendant un orage*. Ce tableau, de grande dimension, n'est pas sans quelques beautés, je le veux bien ; mais je dirai avec tous les connoisseurs que ce ne sont pas là des anciens. Enée est de je ne sais quelle nation ; quant à Didon, ce n'est plus la reine de Carthage ; c'est plutôt une Parisienne qui joue un rôle d'amoureuse, que toute autre. Sa personne respire la volupté. Sa défense d'entrer dans la grotte est nulle ; elle brûle d'envie d'y être, au contraire, et de se voir aux prises avec le pieux fils d'Anchise.

CADET BUTEUX.

Comme ça nous n' pourrons pas dire, en parlant de c' tableau : *aux derniers les bons.*

CADET BUTEUX.

Il seroit injuste de porter un jugement si sévère sur cette composition. Je l'ai dit, elle offre des beautés ; les figures sont bien dessinées, le paysage est riche, et la touche ferme, savante et harmonieuse.

CADET BUTEUX.

AIR : *Jusqu'au revoir, bon soir.*

 Ainsi,
 Pisqu' c'est fini,
 I faut, j'espère,
 Me laisser faire,
Si vous le trouvez bon,
A mon tour queuque réflexion ;
C'est qu' des tableaux mauvais
Je m'éloign' sans regrets ;
Mais à ceux que l' génie
Traça d'un' main hardie,
J' dis, m' promettant d' les r'voir :
« Jusqu'au revoir,
 Bonsoir. »

(*En disant cela, nos deux acteurs descendent le grand escalier, et se séparent ensuite sur la place du Musée.*)

POST-FACE.

Les nombreux changemens survenus à plusieurs reprises dans l'ordre des tableaux, ne nous ont pas permis de les décrire tels qu'ils sont placés au moment où cette brochure paroît ; mais le lecteur bénévole nous pardonnera sans doute cette faute involontaire, et qui ne lui porte d'ailleurs aucun préjudice.

Nous avouons ici que les deux articles placés sous les N°^s. 398 et 399 sont en partie extraits du *Journal de Paris*.

Contraste insuffisant

NF Z 43-120-14

www.ingramcontent.com/pod-product-compliance
Lightning Source LLC
Chambersburg PA
CBHW071419220526
45469CB00004B/1344